一直畫畫
到世界末日吧！
：一個插畫家的日常大小事

插畫創作者 閔孝仁 繪著

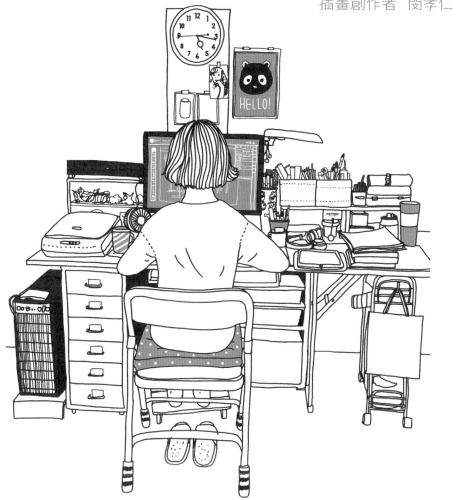

NYOIN'S LIFE STORY

：過著普通平凡生活的「插畫家閔孝仁」的故事，
現在就要開始囉～

今年是我以「插畫家」身分工作的第七個年頭，在這不能說長、但
也不短的七年中，我對現在這份工作稍微有了些體悟，之後也打算
要長久繼續地做下去。

剛開始涉足插畫領域時，曾有過許多幻想，可惜的是，過了七年，
當初的幻想已幻滅了許多，不過幻想消失後，取而代之的是對這份
工作的熱愛，還有那些等著被實踐的具體目標，滿滿的充實感。

我非常喜歡這份工作。
做喜歡的工作持續了七年，開始有靜下來仔細回顧的時間。這並不
只是為了我自己，更希望能帶給曾經和我一樣焦急不安、畏懼退縮
的人們一些小小幫助。

插畫家大多是獨自工作，這幾年間我也是獨自工作過來的，

有時候在社群網路上看到一些作家們PO的疑問或煩惱，總覺得和自
己好像沒什麼關係，而忽視這些文章。

因為插畫家和插畫家之間，既是同事、同時也是競爭者啊。

但是隨著時間過去，所有事情都想要自己解決，也變得越來越吃力，
果然比起自己一個人，人們還是無法脫離團體生活。

不過，我無法一一了解所有插畫家的生活，

在同事和專家的幫助下寫了這本書，一般插畫家的日常生活是什
麼、做著怎樣的工作、生活中有什麼不同的體驗等，我想盡可能用
最直接的方式來告訴各位。

因為，與其告訴各位應該要做些什麼才能成為插畫家，我更想說
「這樣生活的人叫做插畫家」。

對插畫這份工作有興趣的人，

想要成為插畫家的人，

現在已經是插畫家的人，

希望我的故事能讓你們產生共鳴。

NYOIN'S LIFE STORY LIST

：插畫家的工作是什麼？會有怎樣的體驗？過的是怎樣的生活？這些都將
　在本書中告訴各位。或許這些看起來沒什麼特別，而我也不過是那些
　「平凡插畫家」的其中一人而已。

NYOIN'S LIFE STORY：
過著普通平凡生活的「插畫家閔孝仁」的故事，現在就要開始囉～

菜鳥社會新鮮人，
決心成為自由插畫家！

畫圖的人，
以自由插畫家的身分努力不懈地工作！

很快地第七年了，
咬著牙也要繼續當個自由插畫家！

充滿感性，
愉快享受自由插畫家的生活！

一定要知道的
節稅重點、著作權及合約書

菜鳥新鮮人，
決心成為自由插畫家！

平凡插畫家的日常01

成為插畫家之路

誰都可以是
插畫家

如果要和現在插畫家的工作相比，我小時候畫的畫比現在還要多很多。對小時候的我來說，美術補習班就是無聊的時候可以去玩，像遊樂場一般的地方。我非常喜歡畫圖，小學六年級時，還曾向學校的西洋繪畫老師學習，周遭的人一句稱讚的話，就可以讓我得意不已。但是國中三年級時，第一次因為美術入學考試而感到衝擊。為了應付考試才背下的繪畫技巧，越覺得自己漸漸變得得渺小，原本能用自己的方式開心畫畫，但現在為了追求考試的標準答案，畫圖變得像一定要解開的數學公式般艱澀無趣。

高二起為了認真要準備美術入學考，我去上了弘益大學附近的美術補習班寒暑假特別課程。補習班裡，除了首爾的學生，也有許多像我一樣從其他地方北上來到首都、以美術大學為志願的學生。不過，補習班上得越久，就越被炙烈的競爭氛圍擊倒，就算已經準備了三年的美術入學考，我的自信還是粉碎一地。

即使如此，我的學業成績並不差，照著老師教的去做，過了六個月的密集訓練後，我開始相信補習班老師所說，我可以輕鬆考上大部分美術大學的話。此後，我就不畫太有個性的圖，因為不見得所有人都會喜歡，而是畫人人都喜歡的圖，塗顏料時也依照規則上色。並接受一次又一次的訓練，要在規定的時間內完成速寫、打底色、加強顏色濃淡到收尾的畫畫流程。

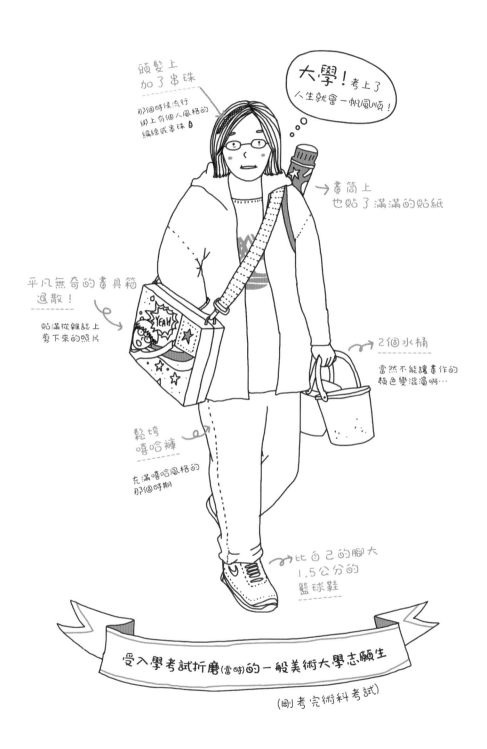

即使受了這些訓練，當時的我還有一個無法解決的問題，就是「形態力」。所謂形態力，就是正確掌握事物的樣貌或模樣、整體構造等並表現出來的能力；以人物畫為例，就是指把那個人的特徵跟氣質、形象等生動呈現的能力。但是，我的畫與被畫的對象總是微妙地不像，雖然畫是畫得很相似，但問題在給人的感覺不同。結果在形態力的問題上碰壁的我，那一年大學入學考試落榜了。

重考時期的作品
看起來雖然像是毫無章法的物品排列，但這也是為了入學考試必畫的圖。

我再次以美術大學為目標，開始了重考生活。重考時期，我的圖畫得不好不壞，卡在一個曖昧的階段。對考進大學有著迫切的渴望，但卻沒有自信心。幸好重考結束後，我考進了美術大學，但如此懇切期盼的大學生活卻和我想像的不同，一年中只有把水彩顏料挖出來畫過一、兩次，就這樣漸漸和畫圖漸行漸遠。

先提到無聊的大學入學考這個話題是有原因的，其實我想說這不是成為插畫家的必需條件。雖然我是經過了準備術科考試、就讀美術大學的過程，所以才有現在的我，但有時候也會想，這樣的過程會不會反而是阻礙呢？因為，我心裡潛在的「藝術家的瘋狂」，或許因為制式化的術科考試而消失了也說不定。

即使如此，我也不是要全歸咎於入學考試。比起從前，最近插畫系或補習班也大量出現，雖然我沒有親自上過課無法輕易下定論，不過還是想說，這也不是成為插畫家必經的過程。因為現在活躍在插畫界的的插畫家中，有很多都是非相關科系出身的呢。

你好，我叫做閔孝仁！

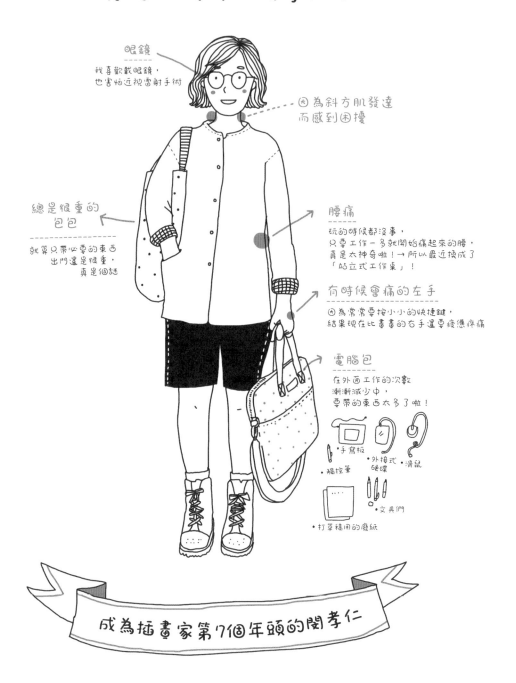

眼鏡
我喜歡戴眼鏡，
也害怕近視雷射手術

因為斜方肌發達
而感到困擾

總是很重的
包包
就算只帶必要的東西
出門還是很重，
真是個謎

腰痛
玩的時候都沒事，
只要工作一多就開始痛起來的腰，
真是太神奇啦！→所以最近換成了
「站立式工作桌」！

有時候會痛的左手
因為常常要按小小的快捷鍵，
結果現在比畫畫的右手還要疲憊痠痛

電腦包
在外面工作的次數
漸漸減少中，
要帶的東西太多了啦！

・手寫板
・外接式硬碟
・滑鼠
・觸控筆
・文具們
・打草稿用的廢紙

成為插畫家第7個年頭的閔孝仁

畫圖的人閔孝仁，
踏出心跳加速的第一步！

**製作名片
投出師表啦！**

決心成為插畫家後，第一件做的事就是「做名片」。名片雖然只是一張小小的紙，不過上面寫有「我的姓名」和「我在做的事」，是把自己行銷出去的第一個作品，對我來說十分特別。就像公司會幫新進員工做名片一樣，我也幫自己做了名片。

min hyoin

nyo-in.com
017.621.6642
rookie82@dreamwiz.com

2007年做的第一張名片
正面及背面

雖然什麼工作都還沒開始做，但印了名片就感覺像是完成了一件相當重要的事一樣。直到前一陣子，我都還在使用2007年做的第一版名片。那時候的名片上除了網址、電子郵件跟電話號碼、姓名等簡單的基本資料，還放上了一個小小的圖案來代表插畫家這個職稱，用圖來說明我是一個「畫圖的人」。

過了七年從來都沒有換名片，雖然有的部分理由是因為手機跟電子信箱都沒有換，但也是因為對自己的職業，還沒有堅定的自信可以在名片上印上「插畫家閔孝仁」。

就像前面說的，插畫家並不一定要經過特定教育或拿到證書才算數，所以我不太能有自信地說出自己的職業，在名片上印上「插畫家閔孝仁」的話，就會對這份職業產生責任感和壓力，而感到負擔。也會覺得我不算能代表眾多插畫家的人物，不想給人「那個人是插畫家耶⋯⋯這樣那樣」的偏見，也是原因之一。

2014年，在以插畫家的身分過了七年歲月後，我做了第二版的名片。要說跟第一版的差別的話，就是加上了「illustrator/畫圖的人」這樣的字眼吧。

但這也不代表我成為可以理直氣壯推出自己作品的偉大插畫家。雖然還是跟以前一樣有不足的地方，但我想把這段時間裡努力不懈、持續工作至今的當之無愧，呈現在名片上。現在，當我堂堂正正地說自己是個「插畫家」的同時，也背負起了從前避之唯恐不及的責任感。

NYOIN's
SMALL-TALK

因為017開頭的電話號碼的關係，每個收到名片的人都會問我是不是還在用2G手機。雖然舊型的手機有點不方便，但也因此和初次見面的人有了聊天的話題，這也算是它的優點。我只有手機是舊型的，其他像iPad、數位相機、筆電等智慧型產品，我倒是很常使用。

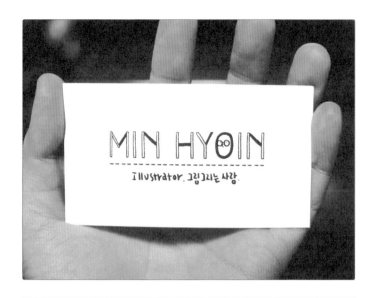

2014年做的第二版名片正面及背面
和第一版名片最大的差異，就是在正面印上了「illustrator/畫圖的人」的字眼，
017開頭的手機號碼還是和以前一樣。

NYOIN'S NOTE

我的包包裡有什麼

← 平板電腦

; 還貨了 iPad，
我也變得可以享受
智慧型（？）生活囉！

行程‧簡單的文書作業‧
社群媒體管理‧畫圖等…
幾乎和日常生活分不開

wifi分享器

; 2G手機還是得用，
智慧型生活也要過，
因此wifi分享器就變成
我隨身攜帶的東西囉

← MP3 播放器

; 雖然我更想用的是
CD Player，
但實在是太重了（汗

I AM THE KING!

↰ 觸控筆

; 用iPad來畫圖
也頗有趣的

筆袋

; 可以捲起來的筆袋，
各種類型的筆
可以全部輕易收納！

↑ 2G手機

; 不是因為什麼信念才用的，
沒有什麼特別的意圖
就這樣一直用2G手機，
因此其他電子產品一直增加
造成包包越來越重。
不過不用一直充電超棒的！
也不會習慣性去確認所有通知，good～

錢包 ▶

; 我非常非常
喜歡點點，
所以我的東西上
常常出現點點圖案。

◀ 票卡夾

; 有兩個，果然
還是最愛點點了♡

筆記本 ▶

; 當作日記的
筆記本，說來
慚愧，跟以前
比起來，最近
真的寫得不太
認真

↑ 小包包

; 滿滿地放進了
各式各樣的東西

裡面有：防蚊藥膏‧
多功能藥膏‧瑞士刀‧針線盒‧
棉花棒‧吸油面紙‧OK繃‧捲尺‧
急用類固醇軟膏‧鏡子‧護唇膏‧
香膏‧粉餅‧紙膠帶‧口紅…

在成為自由插畫家之前

**10個月的
上班族生活，
雖然短暫但寶貴
的特別經驗！**

我從小就想成為設計師。從時尚服裝設計到舞台設計等，關於各領域設計師的出路，我都曾鉅細靡遺地想過具體方案。但是大學畢業在即，「現在究竟能做些什麼呢？」的不安感襲捲了我。曾下定決心「不論何時一定要試試看」的玩具店老闆夢想，也推延到很久遠以後，當時邊主修數位多媒體設計，卻一邊開始在找手繪的工作。

結果，我認為以我所擁有的能力最適合的職業「文具設計」公司，成為我的第一份工作，因為我覺得可以直接用眼睛確認自己設計的產品，這點十分適合我。雖然只是新人設計師，但是可以直接企劃商品，做市場調查，然後培養挑選布料跟配件等的眼光。雖然很辛苦，但是可以體驗到自己動手做的快樂，工作內容紮實且有成就感。

原本並沒有要將畫畫當成職業，不過決心要成為插畫家，也差不多是在那個時期。一邊畫要放在產品上的圖，我的繪畫實力也突飛猛進，因為工作內容不得不畫了很多圖，實力自然就增加了。雖然不是什麼大家都覺得很厲害的偉大藝術作品，不過喜歡我的圖的人漸漸增加，也開始產生了自信感，覺得開始畫有自我風格的圖，也行得通。

即使朋友們都在休學熱潮中，我也不受影響地畢業囉！
現在要找工作啦！
(portfolio book = 畢業作品+在校期間作品+其他)

 第1次 00000
 第2次 000000
 第3次 00

賑賣設計文具等
有知名度的公司，
應徵設計師

設計教材、
圖書等的
編輯設計公司

以服飾、雜貨、兒童
用品聞名的公司，
應徵角色設計師

⇩
⇩
⇩

面試
面試
書面審查
落選

⇩
⇩
⇩

 FAIL
 FAIL
 FAIL

 第4次 0000
 第5次 00
 第6次 000

文具設計公司
文具設計公司
文具設計公司

⇩
⇩
⇩

面試（面試了超過1個
小時所以滿是期待）

面試（也是將近
1個小時的面試，
內心期待!!）

面試（大概不超過
15分鐘？）：心無懸念

⇩
⇩
⇩

 FAIL
 FAIL
 PASS!

為了求職所做的第一本
也是最後一本作品集

✱ 編輯 (editorial) + 網站 (web) +
打工接案做的作品
+ 畢業製作

﹔我主修數位多媒體
設計 (degital media)
會做各式各樣的作品，
所以以此為概念，
不過選定的內容是手繪風格、
角色設計的作品。

↳ 自我流派手作風格！

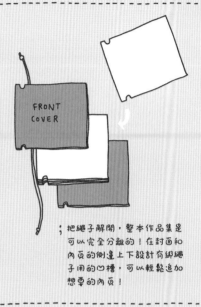

FRONT COVER

PORTFOLIO//

﹔把繩子解開，整本作品集是
可以完全分離的！在封面和
內頁的側邊上下設計有綁繩
子用的凹槽，可以輕鬆追加
想要的內頁！

THIS IS 畢業作品﹕

《巧克力工廠》e-book
「由羅爾德·達爾所著的兒童文學
拍成的知名電影，強尼·戴普主演，
提姆·波頓導演。」

﹔將登場人物重新繪製，設計成像立體書般，
用滑鼠點擊就可以閱讀的e-book！

CHARLIC

WONKA

AUGUSTUS

VIOLET

WONKA

M. GLOOP

M. BEAUREGARDE

M. SALT

M. TEAVEE

VERUKA

MIKE

只不過是不做不想做的事罷了

就像之前所說，我並不是抱持著「我絕對要成為插畫家！」這樣積極的心態選擇了這條路。雖然可能有點難以理解，不過，決心成為插畫家的最大理由，其實就是不硬去做不想做的事而已。

海鷗食堂裡正子的其中一句台詞

從小開始，只要待在團體裡，我就會感到格格不入。雖然沒有表現出來，不過只要待在一個組織裡面，我就常會覺得彆扭、很不喜歡。因此大學的迎新活動或團體旅遊（Membership Training）、系所聚會之類的學生活動，我幾乎都沒參加，還有兩個朋友和我有同樣傾向，我們就一起自發性地成了邊緣人。我的個性是跟少數人在一起就可以親密地好好相處，但在團體裡就完全無法適應，這點在公司生活中也一覽無遺，依舊覺得自己格格不入，也越來越覺得「我果然是不適合公司生活的人啊」。難以忍受這樣的不舒適感的我，決心要自己一個人工作，最後進公司不到十個月就辭職了。

就這樣，第一次也是最後一次的職場生涯不到一年就結束了。不過，如果大學一畢業就馬上過著自由業生活的話，對於求職的一些煩惱，說不定永遠也無法了解。結束了雖然不長但十分寶貴的十個月上班族生活，2008年，我「27歲待業中的生活」就此開始。

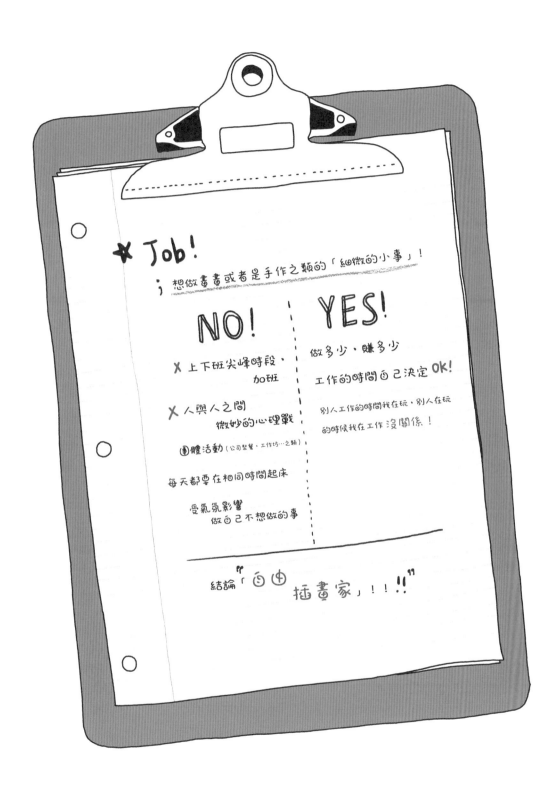

寫成自由工作者，唸成遊手好閒

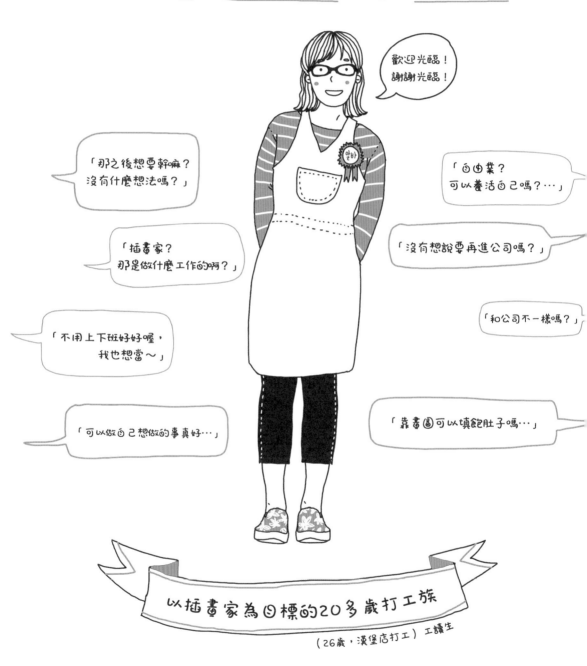

我說我是「自由工作者」，
別人說我「遊手好閒」

**旅行、打工，
過著遊手好閒
的生活**

在決心成為插畫家後，我就用這個當藉口出門旅遊了。因為在公司工作期間幾乎沒存到錢，所以把最後一個月領到的薪水全部花在海外旅行上。來回機票的費用還是用12期分期付款的偉大方法買的。雖然旅行很開心，但是根本沒有剩任何錢，因此回來之後，開始擔心起生活費。

因為手邊沒有錢可用的焦躁感，我開始到手作漢堡店打工。別人看起來是「放棄做得好好的工作跑去漢堡店打工，以後真的可以養活自己嗎？」周遭的人都很擔心，但我也不知道哪裡來的自信，對自己的工作一點也不覺得不安。

NYOIN's SMALL-TALK

為了得到畫畫的靈感，我做了各式各樣的旅行，邊蒐集滿滿記載了旅行地點氣味的小手冊，也在旅行期間到美術館度過時光。關於我的海外美術館觀光後記，在150頁有更詳細的內容。

NYOIN'S NOTE

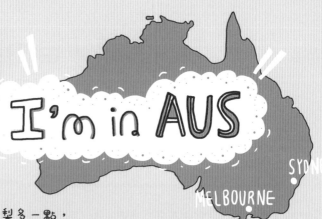

I'm in AUS

SYDNEY

MELBOURNE

兩週的澳洲之旅。我出國旅行的地點，
常常是看朋友在哪裡來決定的，
有朋友在雪梨和墨爾本這兩個地方
打工度假，所以就這麼決定了！！

➡ 我個人喜歡墨爾本比雪梨多一點，
是個適合玩樂的好地方！

#. 墨爾本(melbourne)

MUSEUM·LIBRARY

進了 city library 看書、作筆記、畫畫

l'elmetto serve

↳ STATE LIBRARY

MELBOURNE MUSEUM

← MELBOURNE MUSEUM

CAFE

找是墨鏡！

Latte
＃ Espresso ＝ Short black

MUD CAKE

LONG BLACK (＝ Americano)

VICTORIA VB BITTER

VB BEER!!

Gloria J's

LIVING BLACK

Latte

Blueberry MUFFIN

CHOCO MUD ROLLS

언니 밤옹 테워 밥뽕에 드셈.

去打工的朋友窩給
晚起床的我的字條，
十分有魅力

WALK-

：走一走坐下來休息，
也畫了畫還有購物～

坐在聯邦廣場書的
福林德斯火車站 ➡

33

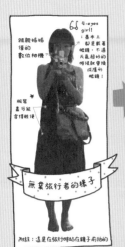

66 4-eyes girl!:
基本上都是戴眼鏡啦，不過
天氣超好的時候就會戴上墨鏡！

跟爸爸媽媽借的數位相機

頭髮嘉可能
害得帽後

無業旅行者的樣子

附註：這是在旅行時站在鏡子面前拍的

我的包包裡

canon
digital camera

CD-PLAYER / HEAD PHONES

文具們
+

LOMO - CAMERA

底片們
FILM

SYDNEY MAP
旅遊指南·地圖

travel note

#. 雪梨（Sydney）

Look-around

到雪梨就不能不搭渡輪！

→「QVB」據說是世界上最美的
購物中心

我果然只有
走走逛逛
觀賞而已

WALK-
over and over

旅行就是
要用走的才對

CAFE ：進了間咖啡廳
吃飯，那天也寫了
日記

Basil
chees...

Sydney's Raindrops

↳坐在劇場裡，邊看著地板
邊發呆時，突然下起了雨，
光用照片來看現在還覺得不夠，
就寫在日記裡了。

YAMA OVB
...

$8.90

我做的工作
到底是什麼？

後來有一天，我大學時期非常尊敬的一位教授，到我打工的漢堡店消費。教授用充滿擔心的眼神對我說，如果需要的話可以介紹公司給我。我想教授眼裡的我應該是無法決定出路正在徬徨的模樣吧。不過，我對於因為有想做的事而打工的自己一點都不感到害臊。

對我投以擔憂眼神的不只教授一位，周遭的大人們覺得靠畫畫吃飯這件事本身就覺得很荒唐。不知道有「插畫家」這個職業的人本來就很多，就連知道我的職業是插畫家的朋友們，到現在有時候還是會問我：「所以妳的工作內容到底是什麼啊？」這時候我就會解釋，從客戶那邊接到委託、畫圖就是我的工作，然後邊拿作品集給他們看，再次說明我的工作。

就算是「插畫家」，也不能總是為了別人畫畫，我可以是畫自己想畫的東西的「畫家」，也可以是運用自己的畫來創作的「設計師」。因此根據不同的情況，插畫家的工作也十分多樣化，難以用一句話來定義。

NYOIN's
SMALL-TALK

基至也有些人會把我當成書籍設計或是作者，到現在我還是覺得要清楚說明自己的職業是件很難的事，其他設計師也都是這樣嗎……

也許有很多現在才正要開始插畫工作的插畫家，還有雖然已經開始工作，但還沒有成果得以拿出來給別人看，而遭受周圍的人異樣眼光及經濟壓力的插畫家。身為一個先經歷過這段時期的前輩，我想要提出些解決方案，那就是，努力，堅持住，就，對，了。當然，在堅持的過程中一定會很吃力，得要很努力。

好，讓我們捫心自問一下，「我為了自己選擇的插畫家這個職業，付出了多少心血跟努力呢？」

在下定「我要成為自由工作者！」的決心後，為了不辜負周遭的人的信賴及期待，要不停地告訴他們自己有多喜愛這個工作，付出熱情和努力而問心無愧地努力工作吧！即使如此，如果還是有人不相信、不願給我時間的話，那還是別在意他們吧。因為就他們來看，即使過了七年，現在的我依舊只是個遊手好閒的人，而不是自由工作者。

突如其來地
開始了第一份工作！

**相當順利的
第一份工作**

完全沒有進行任何宣傳的我，在2008年某一天突然接到了第一份委託。托突如其來的第一份工作的福，我才意識到「我不知道工作要何時、在哪裡、怎麼樣接受委託」這件事。

當時我持續在cyworld（www.cyworld.com）插畫社群網站「il-book」上傳自己的作品。剛好il-book的會員正在找適合公司社刊的插畫家，很喜歡我的圖就來聯絡我了。因此，為「三星電機」公司畫要放在社刊內的插圖，就成了我自由工作生涯中的第一份工作。

NYOIN's
SMALL-TALK

社刊是韓文中社內（公司內）刊物跟社外（公司外）刊物的合稱，是企業定期或不定期發行的刊物。

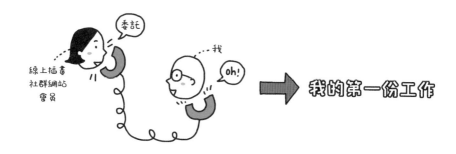

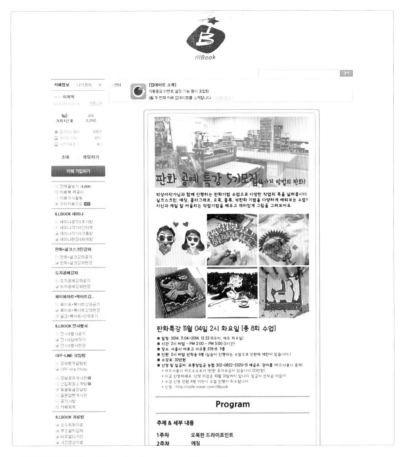

插畫社群網站illust Book（cafe.naver.com/illbook）
可以聽美術講座，也可以上傳分享自己的作品。現在則從cyworld移到Naver Cafe了。

第一次的插畫委託是透過電話進行的，從客戶那邊得知作畫概要和
日程、費用等簡單的內容說明。答應接受委託後，透過e-mail來確
認詳細的委託內容，那時的委託信件雖然沒有明確的格式，不過作
畫時需要確認的最基本條件全都寫在上面了。此後在和其他客戶商
討作畫委託時，就會以第一次委託的e-mail內容為基準來進行，當
時收到的那封e-mail對新手插畫家的我來說，真的是給了非常多的
幫助。那麼，就讓我們一起來看看第一次的插畫委託以及從客戶那
收到的e-mail吧。

寄件人 | ○○○

標題 | 您好，請查收作畫委託

需要請您畫插畫的公司社刊是由「三星電機」發行的月刊「PLANTOPIA」。
本次插畫預計會使用在7月份的刊物， → 作品用途
附檔中您的作品是我們想要的感覺， → 風格提議
以下是相關資料。
特別是社長的休息方式是「冥想」，
這部分請您稍微表現得抽象點就可以了，
（擁有思考的時間就是社長創造力的休息方式）
再提供給您參考。

想請您以風、水、陽光、樹木等為主題來作畫，
希望感覺起來不要太輕飄飄，　　　　　　　　　　　敘述整體概念
預計是在以彩色為主的背景上畫出有線條感的構圖，　的內容
並帶有溫暖且明亮的感覺，
總共想請您畫出一張全頁插圖以及兩張小插圖。

　　可以將一整頁全部填滿的大小　　　　作畫費用
因為是社刊的關係，所以可以放插圖的空間可能不是那麼寬裕。
想說費用如果是一張全頁插圖○萬元，以及小插圖每張○萬元要2張，不知您意下如何？
交件時間的話，我們這次時間真的非常趕，
需要在29號晚上前收到。 → ⊙期
現在人物攝影還沒開始進行，這是最急迫的部分，
其他部分大概完成了80%，
總之先麻煩您畫可以用在任何地方、稍微抽象一點的插畫就可以了。

全頁插圖要放在背景，與冥想、光和水的主題結合成一張畫即可，
兩張小插圖的主題分別是樹木與風，
希望是以線條感為主的感覺。
全頁插圖的大小是225*280， → 社刊大小
應該會在放人物照片後面當背景，
第一頁預計是要做滿版出血印刷。
　　　　　↓當作整頁背景

▽

NYOIN'S SMALL-TALK ☕

如果要說第一份委託的小缺點，就是沒有提到插畫費用的匯款時間和預計匯款的方式。此外，如果必要的話，加上關於合約簽訂與否的內容，或許會更好。

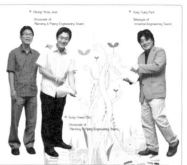

Theme: Story
Written by SECL Newsletter press
Photographed by studio ZARI

▼ Chung-Yeop Jeon
(Associate of Planning & Piping Engineering Team)

▼ Yong-Sung Park
Manager of Industrial Engineering Team)

How can I spend a creative and meaningful moment of rest?

Meditation is to find myself. There is always time to take a break.

▼ Sung-Hwan Cho
(Associate of Planning & Piping Engineering Team)

My mind is telling my brain, "Please take a brief moment to myself." It wants to know which path I am taking, where I am going, what solutions there are to the problems that are bothering me, and whether I am in harmony with the people and my surroundings. Of course your brain and mind may raise a red flag to show that it is being overworked and wants to rest. How do you cope with this situation?

< Plantopia > talked about the subject of 'rest' with various people representing each division of Samsung Engineering. There are many kinds of rest – One that helps to check, heal and replenish oneself, one that gives creative inspiration, one that is left to be desired or the one you regret. Now let's talk about 'Have time to take a break,' a subject most Samsung Engineering people would agree on.

Realization

01 'When do you feel that 'I should take a break for a while' or that 'I need to think'?

● Tae-Won Hwang (Associate of Industrial Plant BU). The moment I feel I need to rest is not after working hard or being scolded by my boss. I get lazy and lose desire when I do not have any thing worthwhile to do for a few days. That is the time to take a breath and set up a new plan.

● Kyung-Sug Hwang (Assistant Manager of Environmental BU). I realize I need a rest when the same routine repeats itself day after day. I need to take a break when I feel I am running the rat race.

● Ki-Suk Sung (Associate of Electrical & Instrument Engineering Team). I cannot do anything when I feel really sick. One day I had a nosebleed and fever after several days of working overnight including the weekends. That was the day I felt I needed to take a break.

● Hee-Woo Kang (Manager of Environmental & Infrastructure Division Administration Team). I want to take a rest when I find myself being a couch potato during the weekends and do nothing but look for the TV remote control.

● Hyeon-Ji Song (Assistant Manager of Hydrocarbon Plant Division Administration Team). I become relaxed when I finish a project and then I cannot concentrate on my work. The work I do when I am sick is not good in quality then I have to do it again later. I need to rest when I'm not feeling well. When I cannot go on vacation while others do, I cannot do well at work.

● Seok-Won Oh (Associate of Sales & Marketing Team). Ten months have passed since I joined Samsung Engineering. The time has gone by without knowing and I look back and question whether I am spending my time wisely. During my college days, I can measure whether I am spending it right or not by getting test scores, but I cannot do that at work since there is neither a test nor school vacation. I sometimes feel I need to take some time to quietly look back in retrospect.

● Sung-Hwan Cho (Associate of Planning & Piping Engineering Team). Although I am well rested during weekends, piles of

● Yong-Sung Park (Manager of Industrial Engineering Team). I had a business trip overseas for nine days and had a very busy schedule there. I arrived late on a Sunday night and had to go to work the next day, early in the morning. This hectic schedule is often the case for Samsung Engineering employees.

● Won-Woo Jung (Associate of Planning & Piping Engineering Team). When I work with Excel, I sometimes work mechanically without a proper thought process. Then I try to fix problems but do not know where to do it first. In that case, I start again although it is not easy to do so. A break, albeit short, helps me work better.

● Ki-Suk Sung (Associate of Electrical & Instrument Engineering Team). I cannot do anything when I feel really sick. One day I had a nosebleed and fever after several days of working overnight including the weekends. That was the day I felt I needed to take a break.

Rest is unlike idleness. Lying on the grass under a tree on a hot summer day and listening to the whispers of flowing water or watching the slowly moving cloud in a blue sky is never a waste of time. – From "The Pleasure of Life" by Sir John Lubbock

▲ Seok-Won Oh

Food for thought

02 A break is like a valuable gift. Is there any time you failed to make a good use of it? Let's find out.

● Kyung-Sug Hwang (Assistant Manager of Environmental BU). Under the excuse of resting during ... and just killed time at home. The ... under the desk. The paper ... made on New Year's Day. It emp... me. It helped me regain my determ... being lazy physically, it is a time ... bullets to reload his gun. I can pick ... a fully loaded gun.

● Yong-Sung Park (Manager of Indus... had a valuable 1 month vacation ... Engineering, but I wasted it witho... instead drank heavily on several ... know-how to spend my break succ... ence. That failure taught me how t... have wisely, and that is the lesson I ...

● Ki-Suk Sung (Associate of Electric... Team). When I get drunk on a Friday ... getting over the hangover during the ... with a sense of loss and regret. There ... not to drink too much at Friday night ...

● Hyeon-Ji Song (Assistant Manager ... Division Administration Team). My hus... nous cottage in Anmyun Isart during ... years ago. Since it was peak season ... trapped in the car on the West Sea E... arrived at the cottage late during the ... that time staying indoors as we had... Nothing will be gained by taking a vac... only on hot thinking about my worries, t... thoroughly and spent with a purpose.

◄ Won-Woo Jung
(Associate of Planning & Piping Engineering Team)

Traveling to connect to my inner self that is hiding behind unconsciousness is much more fun and miraculous than traveling to any unknown physical location. The more one knows about oneself, the more freedom and comfort a person earns. One may find a truful relaxation for the first time in thirty years like our hero Hugh. The more one understands one's own self, the more one gains freedom and comfort. – From "A thirty year break" by Mook-Suk Lee

▲ Sang-Jun Park
(Associate of Environmental Engineering Team)

▲ Tae-Won Hwang
(Associate of Industrial Plant BU)

Food for thought

03 reflect on myself during a rest. I carefully listen to my inner self. Unsolved and complicated problems draw me into deep thinking. A cup of coffee during a short break also serves as precious relaxation. Now let's talk about their way of having a meaningful rest.

[Creative relaxation in the middle of a busy life]

● Kyung-Sug Hwang (Assistant Manager of Environmental BU). I take a rest by enjoying my hobby. I play classic guitar while secretly studying while my wife is engrossed in a book. I play a basketball at night with some of my friends who are big fans of the sport. I enjoy having a glass of wine, an interest I have recently acquired, when I have a dinner with my friends. These ...

● Won-Woo Jung (Associate of Planning & Piping Engineering Team). I frequently make a trip to the Kyobo bookstore as it is nearby where I live. I use this place to meet people and I go there in the morning and read books whenever I have time even during weekends. The place is not so crowded during that time even though it is weekend, so I can sit and finish ...

初次插畫委託的成果
三星電機社刊頁面

33

就這樣
製作了
自己的
作畫委託書

托初次委託的福，我才製作了「專屬於我的作畫委託書」。第一次接到工作時，沒有想過要好好做一份作畫委託書，等到過了幾年，才終於著手進行。像我這樣光透過e-mail或電話和客戶討論的插畫家，有時候也會有遺漏某些該傳達的內容，或是發生溝通上有誤的情況。因此，可以的話盡量要將作畫委託打成文書留存記錄比較好。雖然過程會比較繁複，不過透過委託書來記錄，就可以盡可能明確地畫出最符合客戶要求的作品。除了可以節省作畫時間，也可以降低產生變數的機率，讓工作更有效率。

NYOIN's
SMALL-TALK
我自己設計的作畫委託書在94頁會有更詳細的說明。

我的作畫委託書
養成記錄作畫委託書的習慣吧，
把客戶要求的事項以文書的方式記錄下來，可以讓工作更有效率。

究竟插畫家可以分為
哪些工作領域呢？

**尋找
適合自己的
領域**

以插畫家的身分過活的我領悟了一件事，就是「世界上需要圖畫的地方非常多」。從走在路上無意間經過的海報、夾在報紙裡的廣告傳單，到打開電視就能看到的廣告等等，不用圖畫的地方反而更不容易找到。像這樣到處都看得到圖案，就知道插畫家工作的領域十分廣泛，比如說遊戲、廣告、卡通人物、繪本、流行等種類。

雖然說有很多領域都會用到圖畫，但不代表插畫家需要每個領域都能駕馭，事實上這也是不可能的事。如果下定了決心要挑戰所有領域，或是還沒找到自己喜歡又擅長的領域的話，希望各位先參考本書介紹的使用插畫的媒體及相關作品，來思考既適合自己的風格、又能畫得開心的領域究竟是什麼。即使如此，還是難以決定自己的風格和適合的領域的話，多累積經驗再慢慢思考，不用太著急。

像我的情況，初期的插畫工作只以企業社刊和單行本圖書為主，之後漸漸拓展到教科書、廣告、商品摺頁傳單或宣傳品等各種領域。特別的是，雖然我沒有特別挑選自己想要的領域，不過工作下來，發現根據媒體的性質不同，也發現了適合我的工作究竟是什麼。

之後會介紹使用插畫的媒體，將以我做過的領域為主來分類，並和作品一起說明。但我也無法每個領域都涉獵，不足的部分就藉由其他插畫家同業的幫助，來呈現給各位。

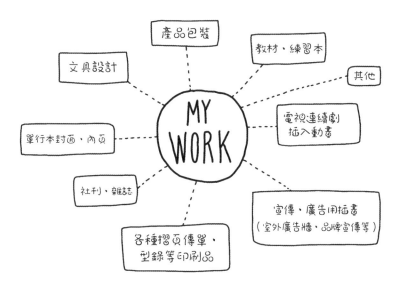

**雜誌
插畫**

雜誌插畫指的是使用在月刊、周刊、企業社刊或院刊等定期發行刊物上的插圖。雖然大部分的委託是一次性的,不過放在封面的插圖通常在一年間會委託同一位作家,對自由插畫家來說,既可以確保收入穩定,發行日期也很固定,方便管理日程是其優點。因為合約主要是口頭約定,所以不常寫合約書,但如果覺得有需要的話,在開始作畫前可以向客戶要求合約書。雜誌類的定期刊物因為要在固定的時間發行,所以時間無法很充裕。不過要注意,並不是所有定期刊物工作都是這樣。

跟內頁比起來,封面用的插畫單價高、曝光率也高,有很好的宣傳效果,也因為封面插圖很重要,所以會經過多次修改的流程,作業上比較麻煩。因此,為了把客戶想要的內容在短時間內準確表現出來,最好能和負責人密切溝通。

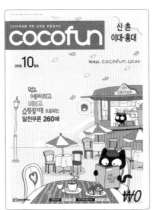

優惠券雜誌《cocofun》的封面插畫(客戶:MEDIA WALL)

「DAESANG」的《愉快的相遇》是隔月
發行的雜誌,我持續為它畫了兩年的插
畫。我平常喜歡的畫風和雜誌的主題很
符合,所以畫起來輕鬆又順手。

「DAESANG」的《愉快的相遇》封面插畫
(客戶:DAESANG,設計:Design21)

「LG CNS」的《Beyond Promise》內文插畫
(客戶:LG CNS,設計:Daetong企劃)

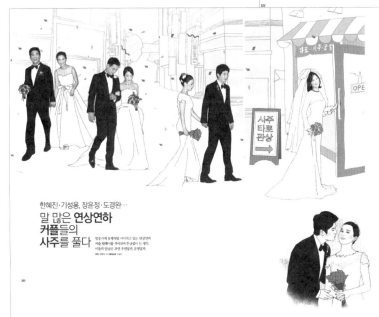

한혜진·기성용·장윤정·도경완…
말 많은 연상연하 커플들의 사주를 풀다

《女性中央》的內頁插圖
（客戶‧設計：女性中央）

**單行本
插畫**

單行本插畫是我很喜歡的插畫領域之一。到目前為止，我大概畫了36本的單行本，也因此讓周遭的人開始了解我的工作。

我喜歡單行本插畫工作的原因，除了有可以先一窺原稿為快的興奮感，還可以為自己原本就很喜歡的作家作畫，以及和其他媒體相比更好的宣傳效果。再加上單行本和其他媒體比起來，作畫時間相對來說較為寬裕，可以專心作畫的時間更多，畫出好作品的機率也就更高了。

作畫範圍分成只畫封面一張、只畫內頁插畫，或是封面跟內頁全部都畫。偶爾也會有好幾位作家一起合作，將封面跟內頁分工完成的情形。

單行本和其他媒體比起來十分重視插畫家的風格，人文學、各類小說、經濟書、實用書等，各領域的客戶喜歡的畫風都不同。我主要作畫過的單行本有勵志小說、實用書、隨筆散文，平常我喜歡畫咖啡店風景或食物等，風格簡單舒適的生活題材插畫，我的畫風似乎正好符合這個領域的客戶的喜好。像這樣，單行本的領域跟自己的畫風相符的話，就比較容易成為在特定領域裡受到認定的插畫家。

很幸運地，我的第一份單行本委託是系列書，每本書的插圖包含封面在內超過100張圖，工作量大，花的時間也較長。但是可以盡情地畫我喜歡的飲食插圖，畫畫的時候真的覺得很幸福。不過現在重新檢視時，也會看到一些令我汗顏的作品，是本令我又愛又恨的書。

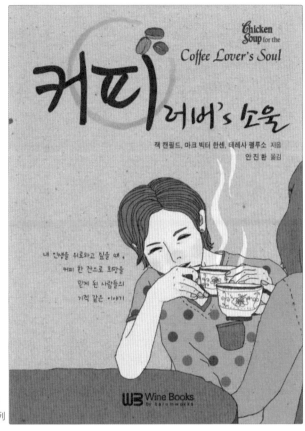

「BaromWorks」的
《Lover's Soul》系列

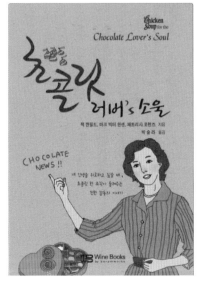

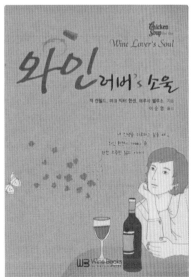

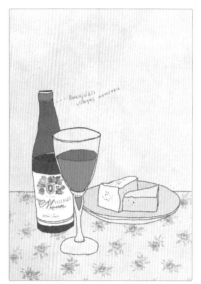

這些是放在《Lover's Soul》系列中的插畫，有香濃的咖啡、入口溫順的紅酒、甜蜜的
可可等，充滿溫暖感的插圖。

和書籍設計師「設計空中庭園」朴晉範（音譯）一起合作。與朴設計師一起參與了《夢的都市》、《胖小子的世界規則》的設計，每本書有著不同的設計風格，呈現出獨特的個性，讓人難以發現都是出於同一位設計師的作品。對書籍設計有興趣的朋友，敬請期待將由旅伴（gilbut）出版發行的朴晉範《書籍設計師的日常（暫定）》。

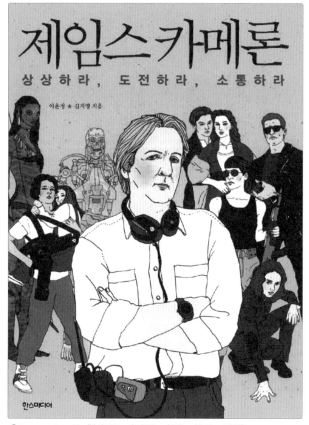

「Hansmedia」的《詹姆斯‧卡麥隆－想像、挑戰、溝通》封面設計

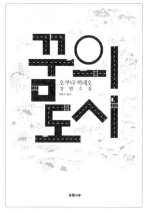

「銀杏樹」的《夢的都市》封面設計

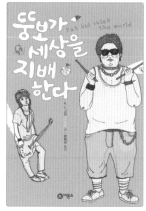

「飛龍所」的《胖小子的世界規則》封面設計

「Humanist」的《在國語時間閱讀世界短篇小說》封面及每章節前扉頁插圖

NYOIN's
SMALL-TALK

這本書收錄了十篇短篇小說，委託的內容就是為每篇小說畫扉頁（出版界所使用的日文：扉（とびら），想成是每章節前面會出現的裝飾頁就行了），總共畫了10張。我的工作就是在讀過原稿後，把每篇小說的重要部分或整體感覺用插畫來表現。一開始因為內容很難，所以蠻苦惱的，後來在反覆閱讀內容並和客戶溝通後，沒有太大的修改就順利完成了工作。雖然讀者是以青少年為主，但還記得在我看來是本非常高水準的書。

음악과 야구를 사랑하는 정열적인 사람들

「Greatbooks」的《換個角度思考世界文化》全集中〈古巴篇〉插畫

用與照片搭配的畫風來畫插畫，一本書以一個國家為主題，整套全集由44本書組成，
每個國家負責的插畫家都不同。我負責其中的〈古巴篇〉。雖然不常接到套書的作畫委
託，不過，客戶是看到我的日記插畫中世界旅行的插畫，才聯繫我的。套書插畫的詳細
說明請見60頁。

教材及教科書 插畫

插畫家最常作畫的領域就是教材與學習教科書等教育相關的委託。這個領域也像單行本一樣，有時只需要畫封面，有時則內頁插圖也需要一起進行。教材或練習簿的話，在扉頁或標題、題目、解說等各種位置會放入不同大小的圖片，所以插畫的數量難以統計，因此費用通常是以一本書為單位來計算。

「Gilbut School」的《奇蹟的讀書論述》系列封面及內頁插圖

주어진 세 낱말을 보고, 떠오르는 낱말을 <보기>에서 찾아 빈칸에 써 보세요.

다음 글을 읽고, 에 알맞은 낱말을 <보기>에서 찾아 빈칸에 써 보세요.

'나'와 점순이를 비교해 보고, 빈칸을 알맞게 채워 보세요.

'나'와 점순이 사이에 있었던 감자 사건을 만화로 그렸어요. 빈 말풍선에 두 사람의 속마음을 짐작하여 써 보세요.

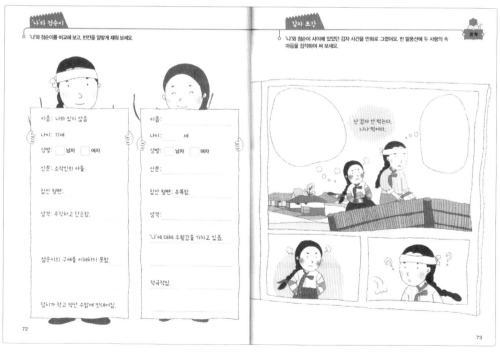

**文具
插畫設計**

每當看到別人使用我設計的文具，感覺蠻微妙的。害羞是一定會的，但更多是覺得開心。我十分感謝文具設計這個領域把我帶向插畫家之路，也因此對這領域更加執著熱愛。但是對於「要做出賣得好的產品」的責任感，讓我在有案子上門時總是猶豫不決。

文具設計插畫和前面提及的領域有顯著的差異，以我在文具設計公司的經驗來說明的話，其他領域中，插畫家不是獨自工作，而是和編輯或設計師等多人一起作業；但文具設計很多時候從產品企劃、設計到攝影等，都是由負責人自己獨自進行。雖然也會和其他成員一起開會討論、廣納意見來讓產品設計得更好，但還是要一個人扛起產品設計和所有事項進度。所以，我負責的產品如果賣得不好，就會壓力很大，這也是我後來辭去文具設計工作的原因。雖然有很多人喜歡自己的作品是件開心的事，但我不想拿我的作品來強迫別人。想做卻又難以輕易駕馭的文具設計，真是個讓我又愛又恨的領域。

「ROMANE」的
「Very Very 葡萄酒日記」
插畫設計

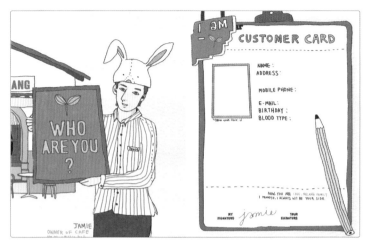

「ROMANE」的「Cafe Melang Diary」插畫

2009年上市的「ROMANE」的「Cafe Melang Diary」,還記得插畫委託的內容,對喜歡旅行、咖啡、飲食的我來說非常幸福。用插畫來表現,發生在「Cafe Mellan」的假想咖啡廳中的日常,把可以輕鬆休息、享用美食的理想咖啡廳的模樣,描繪在日記裡。

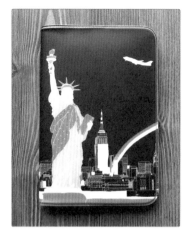
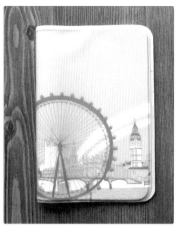
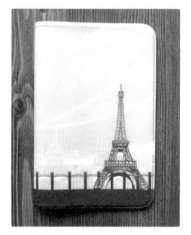
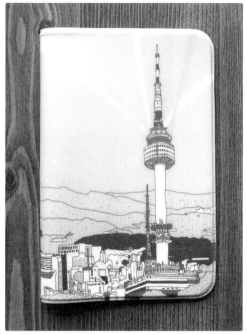

「ROMANE」的「I'm your city」護照套系列

將紐約、倫敦、巴黎、首爾的象徵物，以插畫的方式來表現的護照套，我最喜歡的是畫了南山塔的首爾護照套。

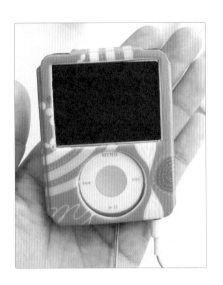

「ROMANE」的「iPod nano三代」保護套插畫

「ROMANE」的「iPhone 5/5S」手機殼插畫

NYOIN's
SMALL-TALK

2013年和「ROMANE」一起合作插畫工作。以簡單的花紋圖案營造出洗鍊的感覺。因
為是久違的產品設計，所以壓力蠻大的，不過，看到成果後真的心情很好。可惜的是，
我還是用2G手機，所以沒辦法自己使用，真的很可惜。

SPECIAL BOX ✳✳ 時尚插畫的工作

時尚（fashion）插畫主要較多用在流行時尚雜誌上，不只時尚品牌的服裝圖樣及型錄，美妝產品的包裝及廣告等領域也常會出現。時尚雜誌因為每個月都有固定的截稿日，所以時間上相當緊迫，稿費也比其他領域還要低。外表看起來時尚插畫好像非常光鮮亮麗，不過作畫條件跟稿件單價等，往往不是如此。不過，優點是可以用最快速度接觸到最新流行，且雜誌會在網路或實體店面大量發行，所以畫作的曝光率非常高，就算不特別宣傳也很容易和其他媒體互相連結等。

時尚雜誌《NYLON》插畫

時尚雜誌《美麗佳人（Marie Claire）》插畫

時尚插畫的相關介紹會由李普羅插畫家協力。該插畫家的訪談請見246頁。

接到時尚品牌客戶的委託時，要掌握該品牌的特性及消費者購買心理，必須能夠幫助銷售。特別是要求用插畫來取代型錄時，要重現衣服的材質及特徵等，才會讓消費者即使只看到插畫也會選擇這件衣服，所以必須要很仔細地作畫。

流行品牌「OLIVIA Lauren」型錄插畫

和美妝品牌客戶合作時，客戶會希望在產品上放上插畫，以營造品牌代表形象。如果是這種狀況，最好在合約書上清楚地寫下產品的販售期間及插畫的運用範圍（產品的個數及種類）等。實際收到印有自己插畫的成品時，真的相當開心滿足。還有另一個優點，就是販售期間會透過各種管道進行積極且大量的宣傳，對作品有很好的宣傳效果。

與美妝品牌「CLIO」的合作成果

Leopard Boy 插畫

SPECIAL BOX ✱✱ 繪本‧套書插畫的工作

繪本插畫是指使用在教學童話、英文童話、名作童話、傳統童話等，主要是給孩童閱讀的書上的插畫。繪本又分為單行本和套書，套書的話少則10本、多的話也有到60本的系列套書，一位插畫家通常會負責一至兩本左右。

因為是獨自負責整本書的全部插畫，出版後的滿足感跟成就感非常大，根據不同的原稿內容，也可以嘗試不同的畫風，作畫起來十分有趣。此外，通常開始合作後，很少會在中途突然解約，因此工作起來也很有安定感。

要放在套書的插畫通常會有六至八週的工作時間，以整體時間來看感覺並不緊迫，反而很常會拖延作畫時間，得要好好訂立工作計畫才行。由於和很多位插畫家一起工作，在開始作畫前一定要仔細詳讀合約書。雖然最近不合理合約條款的情況已經少了很多，不過重製等必須確認的項目要確實檢查過，才不會在作畫後吃了大虧。

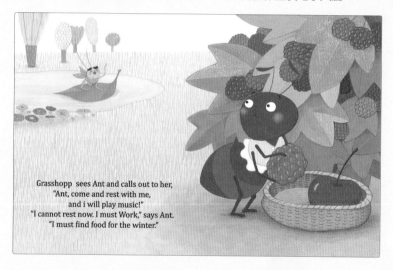

Grasshopp sees Ant and calls out to her,
"Ant, come and rest with me,
and i will play music!"
"I cannot rest now. I must Work," says Ant.
"I must find food for the winter."

SMALL-TALK

由書籍、練習簿和英文CD組成的七至九歲的兒童用英文童話套書，混合了拼貼跟壓克力顏料技巧，全部都以手工作畫。我負責的部分是全10冊套書中的第八冊《The Ant and the Grasshopper》。

Ant works to find food each autumn day.
She takes food back to her home.
ant gets ready for the cold winter.
grasshopper rest and plays music
each autumn day.

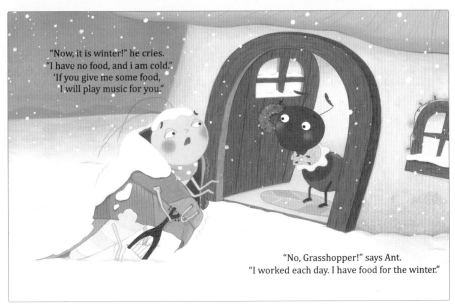

"Now, it is winter!" he cries.
"I have no food, and i am cold."
'If you give me some food,
I will play music for you."

"No, Grasshopper!" says Ant.
"I worked each day. I have food for the winter."

「Happy House」出版的《伊索寓言》系列插畫

繪本、套書插畫的相關介紹會由梁慈允插畫家協力。該插畫家的訪談請見231頁。

SPECIAL BOX ✳✳ 運動插畫的工作

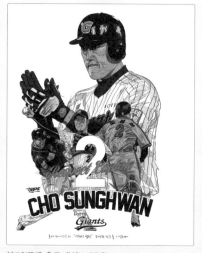

運動插畫最重要的是讓人感覺到生動，舉例來說，若想要畫洛杉磯道奇隊的投手柳賢振投球的樣子，不能只是畫得像，而是要原本如實地畫出他本人才行。並在僅僅一張圖裡表現出感動及歡欣、惋惜和尊敬，因此這個領域的插畫必須要畫得栩栩如生、彷彿真的像是活著會呼吸一樣。

棒球選手「曹成煥」插畫

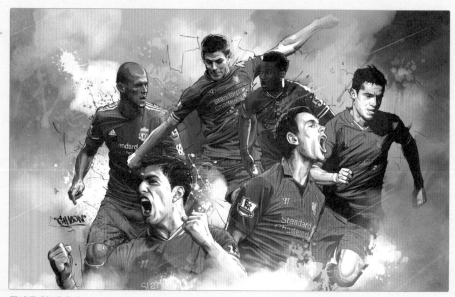

足球選手插畫集合

運動插畫因為是為了喜歡「運動」的人們所畫，領域較為受限，因此，運動行銷、粉絲創作（fan art）、運動用品等相關領域的消費也十分有限。所以專門只畫運動的插畫家寥寥可數，因為大部分從企劃到蒐集資料、作畫等都要獨立進行，幾乎不太會組成工作團隊來工作或展覽，共同創作書籍插畫等。通常以一、兩名選手為構圖的插畫，作業時間大約需二到三天。在事前企劃時，會針對選手們的形象及姿勢等加以討論後，再以實際動作為基礎來畫，幾乎不需要再修正。

運動選手插畫集

想從事運動插畫的話，需要有對該領域的知識及熱情，不只是韓國，活躍在英國、西班牙、德國等地選手名單、粉絲習性，棒球、籃球、網球等相關種類都需要徹底了解。也要有像體育播報員的中立的角度來畫的決心，將運動場上那感動的瞬間，透過插畫傳達給支持者。

SMALL-TALK

我是狂熱的運動賽事粉絲，體育有線頻道的節目表是我的必備品，也經常關注棒球，隨時確認和研究影片或相關報導。特別是在畫我喜歡的隊伍和選手時會更加開心。

運動插畫的相關介紹會由洪起勳插畫家協力。該插畫家的訪談請見248頁。

畫圖的人，
以自由插畫家的身分
努力不懈地工作！

…讓自己廣為人知，「自我宣傳」也是一種能力！

…和我不對盤的客戶

…一起工作很開心的客戶

…打造適合自己的工作流程

…時間會過去，作品會留下

2012. hyoin Ⓜ

讓自己廣為人知！
「自我宣傳」也是一種能力

最大的問題就是
「覺得麻煩」

剛開始當自由工作者時，不覺得推廣自己的作品很重要，也就是不太重視「宣傳」這件事。把作品上傳到大一時架設的個人網站上，大概就是我全部的宣傳了吧。我也沒有積極地把作品集寄給出版社或雜誌社，與其說是對畫作的自尊心，不如說純粹只是覺得麻煩，所以覺得怎麼做應該都沒差。但是過了兩年喝西北風的生活後，驚覺不能再抱著這樣的心態，於是開始著手把自己的作品登錄到作品集網站SanGrim（www.picturebook-illust.com）上，之後雖然很幸運地一直都有固定的案子找上門，但我又開始怠惰於宣傳這件事。

NYOIN's
SMALL-TALK

讀大學時到現在經營了10年的個人網頁，這就是我最具代表性的宣傳網頁，雖然也有想過用作品集網站和社群網路（SNS）來做宣傳，不過對自由工作者來說，我覺得個人網站是絕對必要的，既是把自己行銷出去的第一個工具、也是專屬於我的個人空間。

2003年起一直經營到現在的個人網站
www.nyo-in.com

自由業初期我的畫作
宣傳方式

社群媒體
（SNS）登場

後來，對抱持著懶人心態的我來説，出現了相對簡單的宣傳方式，也就是社群媒體（SNS），一開始只是想要交朋友，後來也漸漸透過社群媒體接受作畫委託，因此就分為「宣傳用」跟「社交用」了。

我「潛水」加入了多個社群媒體，發現了許多在實際生活中難以遇見的插畫家們。本來以為自己都知道一些還算有名的插畫家，沒想到網路上就像聚寶盆一樣，三天兩頭就會冒出厲害的畫家。事實上，透過網路大開眼界之前，對於名氣跟實力名不副實的暢銷插畫家們，我也曾看不順眼過。

不過，看到將自己的畫作上傳到社群媒體和他人共享，並積極地活動的插畫家們，就對擔心被別人評價而消極於宣傳的自己感到慚愧。不管怎樣，插畫家就是靠圖畫來讓人認識自己，所以不要畏懼他人的眼光，向全世界推廣自己的畫作吧。

**把自己的圖
讓更多
更多人知道吧！**

就算不是插畫家這樣需要宣傳的人，最近也很難找到不用臉書、推特或部落格等網路社群媒體的人了。對不擅言詞、口條不好的人來說，網路宣傳最大的優點就是不必為了宣傳而一一去和客戶見面。

現在光是我管理的宣傳用網頁就超過十個，經常登入管理的有個人網站、部落格、SanGrim等個人作品集網站、推特（twitter）、臉書（facebook）、Instagram等，偶爾想到時會管理的空間則有Tumblr、Pinterest、Flickr等。乍看之下會覺得要管理的網站好像很多，抓到訣竅的話會比想像中來得容易。畫好一張圖後，就像挨家挨戶拜訪鄰居一樣，在自己的宣傳網頁上按照順序一一上傳就好了。當然不能忽視管理所花的時間，不過因為網路曝光度高，接到案子的機率也會提高，我會建議只要是插畫家，就該從知名社群媒體中選擇兩三個適合自己的好好經營。

**NYOIN's
SMALL-TALK** 🍵

極度謹慎小心的我，最近也為了宣傳積極努力在各種網站上張貼自己的作品，這樣算有大幅進步的意思嗎？

社群網站登場！

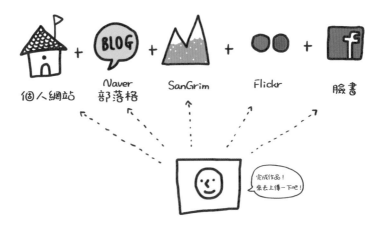

讓更多更多人看到！

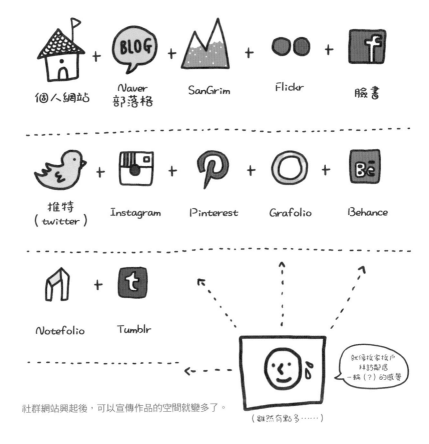

社群網站興起後，可以宣傳作品的空間就變多了。

SPECIAL BOX ✳✳ 各國知名個人作品集網站介紹

韓國 Grafolio（그라폴리오） http://grafolio.net

Grafolio是以插畫家為主的個人作品集網站，不過一般民眾也可以加入一起互動。不需另外申請會員，不過需要有邀請卡的創意人（creator）會員的邀請，或是在挑戰中得到獎章才能以創意人的身分加入。關於加入會員的詳細內容可以直接上Grafolio網站確認。

韓國 Notefolio（노트폴리오） http://www. notefolio.net

Notefolio不只插畫，還可以看到照片、影像、動態圖像、產品等多元化創作領域的作品。

是個聚集了藝術家和設計師們，公開自己作品和聊天討論的地方。任何人都可以加入會員。

台灣 黑秀網 http:// www.heyshow.com

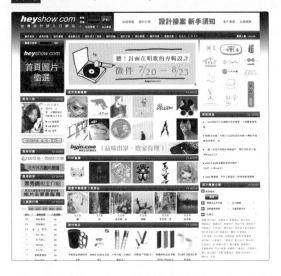

創立於2000年營運至今的黑秀網，是台灣最具規模的專業設計社群網站，有超過九萬名的會員，刊登的作品超過25萬幅。

黑秀網主要是為「創意工作者」而設立的網站，分成38項類別，像是書籍/封面設計、影像設計、包裝設計、插畫設計、繪本/兒童插畫，甚至音樂創作、APP設計等，提供創意工作者免費展示作品的網頁。

美國 Behance（비핸스）https://www.behance.net

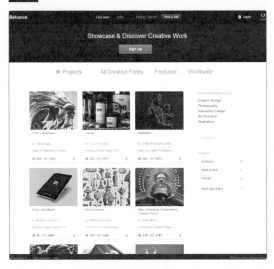

Behance是龐大到令人瞠目結舌、充滿各式作品的美國網站。可以上傳插畫、設計、UI&UX、影片、產品、動畫等各種領域的作品。這全球性的個人作品集網站不只作品質量極高，我也在這裡得到許多靈感和刺激。

和人直接 面對面	由於我主要是以網路宣傳作品，所以幾乎不參加對外的活動。和人面對面宣傳作品的經驗，少得用五支手指頭都數得出來。實際宣傳活動的時間和場所都有限，所以無法認識太多人，不過可以直接感受到對方觀賞作品時的反應，因此記憶猶深。這也像是一種市場調查的感覺，人們對我的作品說的每句每句話都十分珍貴重要。以後有機會的話，我也想參加更多活動，讓人們看到我的作品。
2011南怡島 插畫慶典	月刊《ILLUST（일러스트）》在南怡島專為插畫舉辦的活動。插畫家們可以依據自己的個性及喜好，以藝術商品、作品和展示品等布置自己的攤位，接待參觀者、現場作畫和進行體驗活動等。南怡島美麗的風景十分適合舉行插畫活動，無論是誰都可以輕易融入愉悅的氛圍中。這項活動每年都會舉辦，是專門為了插畫舉行的慶典。

NYOIN's
SMALL-TALK

除了南怡島插畫慶典，也有其他如手作商品市集、角色博覽會（Character Fair）等多樣的活動。日本舉辦的大型活動「設計節（Design Festival）」也有許多韓國插畫家參加，直接販賣由畫作製成的商品。通常明信片之類的周邊商品比畫作的人氣更高，準備適合該活動風格的商品，就可以讓宣傳跟銷售一箭雙鵰！

南怡島插畫慶典實況。每個攤位都呈現出插畫家的個性。

過去都是數位作品為主，為了準備南怡
島插畫慶典，第一次在畫框用畫布上印
了作品。以個人作品為主佈置了攤位，
也販賣頭巾、海報等的小型藝術商品。

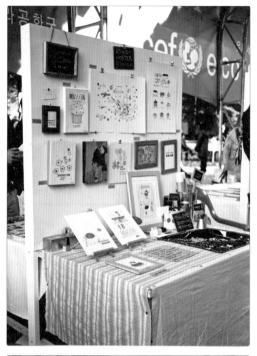

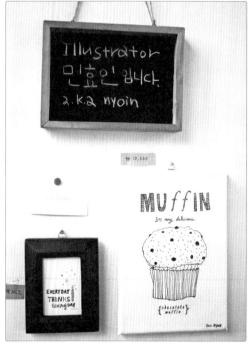

我佈置好的展覽攤位。

擔心插畫家如果在攤位旁的話，會讓參觀者感到不自在，所以，我稍微走開一點來看

參觀者。南怡島是觀光勝地，因此以家庭為單位的參觀者很多。

2014年六月，我和好朋友們一起舉辦了自由市集。自由市集的概念
是什麼都可以賣，所以取名為「Free free的」自由市集，販賣的東
西也五花八門，旨在邊玩耍邊賣用不到的書或CD、衣服、雜貨等。
我準備了明信片、貼紙、小尺寸的海報和頭巾等藝術商品。由於販
售的時候沒有抱很大的期待，所以對買下我準備的商品的每個人，
都抱著真誠感恩的心。聽到畫得很漂亮的稱讚也很開心，自然就產
生了準備下一次自由市集的計畫。

我設計的自由市集海報

在建築物旁邊的停車場舉行的市集，場面很溫馨。

我的座位。販賣自製海報、貼紙及明信片等商品。

事實上，我對於參加大型活動，還是感到很有負擔，所以會猶豫不決。像我這樣消極的人，還是適合跟朋友聚在一起舉辦市集或是參與小型插畫活動。

在寫名牌的我。

SPECIAL BOX ✵ 現場實體宣傳準備物品

NYOIN's
SMALL-TALK

事先準備可以免費發送，或是價格便宜的明信片或貼紙吧！不僅可以讓人沒有負擔地
參觀攤位，還可以拿到畫作，反應很不錯，更可以自然地宣傳我的作品，一舉兩得！

名片

不同於網路，在直接與人面對面的實體宣傳中，為了宣傳自己的作品，一定要準備名片。在這本書一開始提到的「製作名片」就是第一個要準備的東西。名片不一定是要給客戶的，在自由市集中介紹自己的產品給參觀的人時，用名片來介紹自己就十分有用。自由插畫家因為不屬於任何公司，可以完全照自己的風格自由製作。雖然只是張小小的紙，不過拿來表現自己卻一點也不嫌少。

個人網站

就算同時經營多個社群媒體，也請一定要架設最基本的個人網站。將內容刊登在社群媒體的話，由於已有既定的格式，會有很多限制，相反地，個人網站從設計到登錄的資料都可以自己決定後再架設，能自由地表現自我。

印刷品

必備明信片、貼紙或海報等可以簡單輸出的印刷品。最近少量印刷也很盛行，就能根據自己需要來區分跟製作宣傳用及販賣用的物品。明信片或貼紙是展示自己作品最方便的宣傳方法，我最喜歡的就是印刷品。

藝術商品

只要是畫圖的人，都會想把自己的作品製作成文具、馬克杯或環保袋等的藝術商品。為了自由市集或小型活動，小量製作手作商品難度不高，但公司企業正式委託製作的藝術商品設計就不簡單了。從商品企劃的市場調查開始，到考慮購買對象的設計過程、計算基本單價和數量的損益等，要考慮的要素眾多，因此需要事先徹底準備及製作。

附註：① 本圖無關特定性別
② 就算講了圖例中的話，也不一定會被列為黑名單
③ 已經合作過很多次的客戶除外
④ 但是一開始就講了「所有」圖例中的話時，
是有可能變成黑名單的
⑤ 最重要的是，相反地自己也可能
會被對方列為黑名單

和我不對盤的客戶

不想一起工作的客戶

就像工作種類或內容一樣，一起工作的客戶八字合不合也非常重要。剛開始自由插畫家生活時，因為經驗不足，所以一旦作畫時間跟金額沒問題就會接受委託。但是慢慢累積經驗後，我領悟到和我不對盤的客戶是有共通點的。在這裡想介紹幾個案例給各位，但是我所提到的「和我不對盤的客戶」，不是說絕對不好，只是極為個人觀點的判斷，因此請當作參考就好。

別用電話講了，馬上見個面談談吧！

即使是我合作過好幾次的客戶，也不會在聯絡委託案子時要求立刻見面。對於覺得用電話講太籠統，要求一定要直接見面討論的客戶，我很想對他說「可以的話還是不要出來吧」。因為大多數情況下，就算不直接跟客戶見面，透過e-mail或通電話還是可以順利進行工作。

NYOIN's SMALL-TALK

還記得有一次，通過電話後，因為客戶要求馬上見面就去了對方的辦公室，但是對方一見到我，就不管三七二十一向員工介紹說這位是現在起要一起工作的人，讓我感到慌張不已。礙於當時氣氛所以無法拒絕，結果在進行工作時，案子中途就夭折了。我並不是說突如其來的會議全都不好，而是想說，沒有必要在未充分聽取作畫委託條件又急躁的心態下進行會議。

**就這次算我
便宜一點嘛**

就我的情況來說，曾保證之後會持續委託我案子，而要求降低插畫單價的顧客中，幾乎沒有人會再聯絡。雖然不是百分之百，即使我每次都想相信客戶的話，但結果不管他們是有意還是無意，大部分的情況下，那些約定都是謊言。

此外，低廉的價格還有可能出現其他副作用，因為價格一旦訂定後，並不會一次就結束，而是會留在客戶的經驗裡。也就是說，客戶和我進行下一個工作或委託其他插畫家的時候，就會無端認為低價是理所當然的。這樣的情況反覆出現的話，插畫家們的整體作畫單價就會被拉低，而且會反應到自己身上，結果自己也會被要求價格應該要便宜。

如果有客戶要求低價格高品質，還說「這次如果能成功結案的話，下次一定會提高費用」的話，那句話基本上幾乎不會遵守，奉勸各位不要全盤皆信。

我的作品值多少？

❶ 上網搜尋，問問別人吧！

❷ 做出專屬於我的單價表 ← 一個月的生活費（稅金、餐費、交通費、房租等）+ 人工費+作畫所需時間+作畫時必用到的材料費

❸ 有彈性點（Be flexible）！單價是可以變化的 ← 先付款/後付款、匯款時間、作畫時間、合約書、著作財產權等，根據不同情況來訂定合理價格！

**又小又簡單，
應該很快就可以
輕鬆畫好了**

絕對不能相信客戶說的「不是很難的工作，很快就可畫好了」。判斷作畫時間跟難易度的不是客戶而是自己。不管是多小的插畫、不用畫背景的插畫，還是用色單純的插畫，全都不是可以輕易又快速畫好的東西。

盡可能仔細聽取客戶委託的作畫內容，再告訴對方是否可以在要求的時間內畫完。就算只是個小插畫，如果需要畫得很仔細的話，需要的時間和努力畫一幅大插畫不相上下。因此，不要只聽客戶的話，就覺得很簡單而答應，可能會有意想不到的變數，而需要收拾爛攤子也不一定。

**你不知道
我是誰嗎？
我可是
很了不起的人！**

有些客戶會說很多跟工作無關的事，有些人會說「想當年我啊……」或是「我可是這個地位的人呢」之類的，努力想要讓別人認定自己真的是很厲害的人，或是這個領域頗有名的人；有些客戶則是從「結婚了沒、哪個大學畢業的？」等個人情報打破砂鍋問到底。如果是已經合作過好幾次、比較親近的客戶還不會覺得忌諱，不過我覺得在工作開始前沒有必要問太多私人資訊。可以理解他們想找到和插畫家的共通點，試圖讓工作氣氛好一點，但是如果我心情不好的話，盡可能不要聊和主題不相關的話題吧！

實際遇到
才會了解的事

我沒有什麼挑選好客戶一起工作的秘訣，就只能直接遇到試過才知道……。特別是和客戶八字不合時，才會深刻體認到，工作進行不順利時（當然最好沒有這種狀況），看客戶的反應就可以大概判斷對方和自己是合還是不合了。

還有，和我一起工作的負責窗口沒有決定權，也有可能會發生問題。因為負責窗口是公司雇用的員工，必須要遵從公司業務方針，因此，很多時候再怎麼跟他解釋自己的立場也沒有用。這種時候，負責窗口跟我都只能悶悶不樂但也別無他法。也有執行小組承認的合約書傳交到上層後遭到拒絕，或是進行中的工作，因為成員們的意見而突然中斷的狀況。其實遇到這種情況，我也不知道該怎麼處理才好，也許公司管理者或是經營者不換人的話，就無法輕易解決吧。

就像前面所說，工作之後才知道很多時候會和客戶溝通不良而疲憊不堪，但是如果每個插畫家都能持續堅持正確的主張，客戶和插畫家間的作業方式自然會產生變化。不合理的工作就堂堂正正地拒絕，在工作中發生問題時，也不要只站在「乙方」或「丙方」的被動立場等別人處理，而是要積極地提出意見和解決辦法，讓損害減到最低，我相信這樣和客戶間的問題就在某種程度上解決了。

還有一點，絕對不能忘記，不是我去跟客戶討工作和拜託人家，是因為客戶從眾多插畫家中選擇了我，所以在某整程度上要有「不要拉倒」的膽量！

NYOIN's SMALL-TALK

也有很多客戶是開始工作時甜言蜜語、舌燦蓮花地拚命說好話，結果工作進行不如想像中順利的話，除了最基本的人身攻擊，甚至還會放話威脅說要告上法院。

我天生就是個耳根子軟到不行的人，所以現在依舊是為八字不合的客戶感到困擾，也常常會生氣，但是和從前比起來，我確實在工作上變得更愉快了。你問我怎麼辦到的？遇到和客戶間的惡性循環而有不開心的事時，不要獨自悶在心裡糾結，和其他朋友見個面、聽聽建議來讓自己心臟強壯一點如何～

我的不負責任結論就是，所有事情都要先體驗過才能得到解決辦法。我這樣的建議，雖然不是能立刻減輕煩惱及讓工作順利的捷徑，但希望可以給正過著辛苦的插畫家生活的人一點安慰。就如同要成為大人不是件簡單的事一樣，成長為自由插畫家也不是一條簡單的路。

您最近過得好嗎？
真是抱歉沒能給您
更多費用跟時間，
一直以來
十分感謝您～

其實，
發自內心的
一句話
比什麼
都重要。

平凡插畫家的日常02

一起工作很開心的客戶

**錢
並不重要！**

工作時，能夠同時滿足經濟上的滿足感與成就感，當然是最好不過了，不過通常兩者是無法同時兼顧的。如果一定要滿足其中一個工作起來才有意思的話，有時候我會覺得成就感比錢還重要，那就是遇到讓我覺得自己的畫作很有價值的客戶時。

NYOIN's SMALL-TALK

好的客戶是難以一眼就看出來的。雖然要持續工作一段時間後，才能慢慢能了解，不過，如果能遇到經過一段時間，就把我視為一起工作的同事，而不是「某甲方某乙方」，在委託工作的時候也十分有禮貌的客戶的話，當然會覺得開心，我也會漸漸在工作時變得替對方著想。

**發生問題的話，
直接找客戶
談一次看看吧！**

我大部分是透過電話或e-mail來進行作畫委託的，不過，透過網路訊息或是話筒，只聽得到聲音而無法正確掌握客戶的表情或氛圍，因此有時雙方會產生誤會，或因為溝通不良而在中途合作不成功。

我想說的是，這種時候一定要和客戶直接見面解決問題。或許電話裡客戶的語氣聽起來很刺耳，那也只是那個人的語氣而已，事實上，我反而有多次經驗是，對方其實對工作延遲而感到相當抱歉，最後誤會冰釋。原本在心裡罵人家是怪人的我，帶著羞愧和抱歉的心更致力於作品上。這類的面談，不但是讓雙方對作畫現況能更深入了解的契機，其帶來的正面效果，也讓之後的作畫日程更加順利進行。

**鼓勵我
嘗試新挑戰
的客戶**

一旦累積了經驗，就會創造出自己的風格。產生自我風格的意思，就表示能安定輕鬆作畫的時期來臨了，也預告著自己的畫風可能會變得停滯不前。我也是在以自由插畫家的身分工作五年後，進入停滯期，開始想要挑戰新的工作。當時我的工作大部分是出版相關的作畫委託，當然我自己很喜歡出版的領域，不過也想要嘗試看看廣告公司的工作。

剛開始挑戰新領域時，因為這段時間固定下來的畫風，無法準確描繪出客戶想表達的意圖，而傷透腦筋。幸好客戶相信我的可能性，給了我充分的資料及鼓勵，原本覺得艱難的工作也成功完成。托這次工作的福，我比任何時候感受到更大的滿足感，對於新的工作，期待和興奮感比畏懼還要更多一些。

NYOIN's SMALL-TALK

就像適當的壓力對人體的健康有益，挑戰新的領域對自由插畫家的生活來說，也會是很大的刺激。

所有事都是 人與人間的事

插畫家也是人，客戶也是人。人與人相遇後一起工作，自然地就培養出了情誼。有緊急的案子的話，比起完全不認識的人，會更傾向去找曾經合作過的人。我也是跟三、四年前比起來，從新客戶接到的案子少了很多，不過和熟識的老客戶則持續保持合作關係。

寫這本書也是托了我很喜歡的客戶的福，與出版社已經是第四次合作，負責教材插畫的編輯將我介紹給其他組，其他組又再介紹給別人，工作就這樣透過一層層的關係進行了。感謝他們認為我是個值得推薦的插畫家，而實現了我寫書願望的客戶，讓我再次深刻感受到緣分的珍貴。

SPECIAL BOX ** 和MOG Communications合作的各種插畫

APP雜誌《MANOFFIN》的插畫

金南杰（音譯）鋼琴小品集插畫

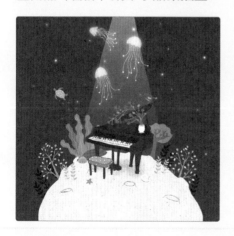

NYOIN's SMALL-TALK

如果不堅持自己畫風的話，廣告公司的委託會
是很令人開心興奮的工作。不過要注意缺點是
時間不會給的太充裕！

「Tayo SMOOTHIE」開幕插畫

自然主義旗艦店開幕活動插畫

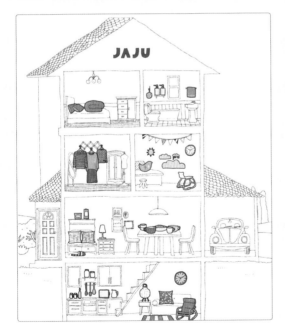

NYOIN's SMALL-TALK

除了這裡展示的作品，其他還有
連續劇動畫素材、智慧型手機APP
遊戲插畫等委託，都是和MOG
Communications合作。

打造適合自己的工作流程

讓工作
更有效率的
工作check list

以自由插畫家身分工作，並累積了經驗後，開始煩惱「有沒有和客戶毫無誤會又能高效率工作的辦法呢」。經過幾次修正後，我做出了自己的check list，並上傳到個人網站，讓要委託我的客戶能事先看到。

每位插畫家都有自己作畫的習慣，所以把自己的工作方式、互相要注意的部分等基本事項，事先告訴客戶比較好。以下是我上傳到個人網站的〈給委託者的一些話〉全文。

〈給委託者的一些話〉

您好，我是插畫家閔孝仁。
以下內容是為了幫助工作順利進行而寫的，
請詳細閱讀並在委託作畫時多加參考。
為了正確傳達內容因此語氣上會比較直接，還請多多包涵。

作畫時間 ❶ 由於可能會和其他工作同時進行，因此委託工作的時間，希望您在聯絡時能預留充裕一點的時間。若日程上較緊迫，可能會因為其他行程而無法接受您的委託。作畫時間會根據具體的委託內容而不同，也請務必在委託作畫時，告知我您的工作日程計畫。

❷ 若非特殊情況，周末及國定假日為非工作日。

參考資料 ❶ 除了您準備的參考資料外，請從我的個人作品集中，選出最符合您需求風格的圖片並告訴我。

❷ 若參考資料不足可能會使作畫時間增加。

作畫方式

❶ 主要以數位作品為主。只以Photoshop進行作畫，偶而會用Illustrator作畫，不過幾乎不太用，也幾乎不進行手繪作業。

❷ 麻煩告訴我插圖的編排、檔案類型（PSD、PDF、JPG），若有插圖大略編排的示意圖，作畫起來會順利非常多。

作畫費用（著作費）

❶ 於正式作畫前之提案階段終止委託時，需支付提案費用，提案費用之計算標準根據提案畫作而有所不同。

例：草稿階段：50%；部分上色階段：60%；上色完畢：80%。

❷ 本作畫委託完成後，因客戶單方因素不使用插畫時，仍需支付100%作畫費用。

❸ 作畫中途改變內容導致必須重新作畫時，以插畫家的立場而言即為重新畫圖，因此將會追加費用。可以的話，希望您先確定明確內容後，再委託作畫。

❹ 作畫費用為根據經驗、所需時間、作畫難易度並考慮各種狀況後計算而成，若因經費不足等原因，造成雙方所希望的費用不同時，將難以有好的作畫成果。若費用的部分實在有困難，可商討作畫內容（調整插圖數量等）、付款方式（先付款或簽約金）、著作權歸屬設定等各種事項再來進行作畫，還請多多參考。

合約書及著作權

❶ 簽訂合約時，謝絕著作權讓與合約。

❷ 若一定要讓與著作權，須進行作畫費相關之協商。

❸ 重製物之製作、使用、著作權讓與之相關事項亦須協商。

❹ 若您需要合約書，我會製作後寄給您。

其他

❶ 我並未登記為公司或工作室。

❷ 若電話無法聯絡的話，麻煩您留言在個人網頁的作畫委託留言板，或傳訊息到e-mail（hyoinmin@gmail.com），我將盡快回覆您。

❸ 我會認定您是在充分熟讀上述事項後才委託我作畫，感謝您。

❹ 委託作畫時，亦可下載附檔的「插畫作業委託書」、填妥後e-mail給我。

著作權相關事項請參考198頁。

插畫作業委託書

委託人資訊

委託人 　（企業名：**○○○○** / 　負責人：**xxx**）

日期 　　**2014.10.1（三）**

聯絡方式 　**02-000-0000 / 010-0000-0000**

電子郵件 　***abcdef@mail.com***

委託內容

: 若您盡可能詳細寫下內容，會有助於更精確的估價

項目	內容
預計日期	**2014年10月31日為截稿日，中間日程規劃再議。**
作畫數量	（張數） **封面1張、扉頁4張（共2頁）**
作畫尺寸	（請告訴我最終要用在成品上的尺寸） **180mm X 230mm（書本尺寸）**
作畫內容	**敝公司○○○正在籌劃的「插畫家的日常」一書的插畫。想委託您畫封面及各章節前扉頁插圖4張，畫風想選用像附檔圖片的線條感畫風，適當配置文字及圖畫即可。詳細說明會以電話聯絡您。**

參考圖片

（請告訴我完成圖的用途及使用範圍）

用途

將用在待出版圖書的封面及內頁。

若要出版為電子書，會與您商量後再次簽訂契約。

（有可能會有部分拿來做為宣傳用圖）

（請寫下您對稿費付款日的意見，例：先付款、完稿後付款等）

作畫費用
付款日期

收到最終定稿後2週內將匯款給您

* 實際作畫時，若有與您所委託作畫之內容不同的情況，稿費（著作費）、日期等也可能有所不同。
* 請務必要閱讀我上傳至網站的〈給委託者的一些話〉
（連結：http://www.nyo-in.com/xe/profile）

時間會過去，
作品會留下

「不會說話」的圖畫

我會把自己的作品按年度整理，每年看到自己的作品累積起來的樣子，就像樹木會長年輪一樣，看到作品也像年輪一樣逐年累積的感覺很棒。不過這當中也有無法讓我這般理直氣壯說出來的作品，理由很明顯，因為時間壓迫而硬畫出來的東西，或是因為低得荒誕張的稿費而隨便畫的作品，大部分的結果都不是很好。接下來我要講的例子，就是讓我說不出口這是自己作品的實際案例，請各位看完後評斷一下吧。

NYOIN's
SMALL-TALK

就算是不想再讓別人看到的圖，也可以找個時間全部擺出來回顧看看。就像是殘酷的反省大會一樣，也可能因此找到適合自己的領域究竟是什麼，或之後的作品集要以什麼方式來整理等方向。

因為經濟因素而不得不接的案子

簡單來說就是為了錢而畫的圖。希望讀本書的讀者絕對不要為了錢而什麼案子都亂接，勸各位可以撐得住的話，就努力撐到存摺裡的錢見底為止。因為，一旦自己沒錢了根本無心工作的案子，結果畫到一半突然有個很想很想做的案子進來的話，真的就只能咬牙含淚拒絕了。雖然是很理所當然的話，不過就算有自己真正想做的案子進來，也不能取消之前接的案子。再怎樣不想做的案子，因為已經和客戶約定好了，一定要確實做到最後。如果不是不合理的情況，就一定要遵守約定到最後，這是自由工作者的基本道德。

**完成度低的
作品**

依據統計結果，許多有名的畫家初期作品和現在的作品風格是不同的，我當自由插畫家初期的圖跟現在的畫風也不一樣。剛開始從事自由插畫家時，畫圖的功力尚不夠，還處在尋找自我風格的階段，所以現在看起來有很多不滿意與可惜的地方。如果只是個人作品還可以重新修正讓完成度更高，但是受客戶委託所畫的畫已經離手交出去了，甚至連修正的機會都沒有。就算不是初期作品，時間不足或硬是做不想做的工作時，作品完成度也很低。

NYOIN's
SMALL-TALK

統計（stat）是棒球用語，為 statistics
的略稱，在提到個人紀錄或能力值等時
會使用。

**參考
其他插畫家
的作品時**

作為自由插畫家，我有過幾次昧著自己良心作畫的經驗。這樣作畫的人應該叫做操作者（operator）而不是創作者（creater），因此作品絕對無法放進個人作品集裡。但這無法抹滅我畫了圖的事實，光是畫出東西這件事就讓我受到良心的苛責。如果是剛執業沒多久、比較沒經驗的插畫家，有時會遇到客戶拿人氣畫家的圖要求畫出相似的畫。一旦接到這種委託，就會陷入參考跟抄襲的模糊地帶而煩惱不已，心裡覺得「原來我的畫跟那個作家的風格相似啊」的想法就揮之不去。即使不論著作權問題，若忽視了插畫家之間必須遵守的商業道德，嚴重的話可能會產生法律問題，要時時警惕。

NYOIN's
SMALL-TALK

對於參考和複製（剽竊），插畫家間也
意見紛紛。因此插畫家之間亦會發生吵
到臉紅脖子粗的情形，法律訴訟頻繁。
請參考99頁所寫的剽竊及盜用相關的插
畫家故事。

當成果和努力程度成反比地令人失望時

插畫家畫圖然後交稿，客戶則在收到插圖後再次運用。在設計過程中，當然會產生色差或是改變編排等細微的修正，所以我也不是很執著一定要使用我畫的原圖。不過有時候會有改得非常嚴重的情況，這種作品也是難以收進個人作品集。我已經盡力畫到最好，但最後出來的成品變質得讓我很不滿意時，也無法跟客戶抗議什麼，只能悶悶不樂。

畢竟還是留下了作品

雖然是因為各種理由，拿不出檯面而默默藏起來積灰塵的作品，但我畫了它們的事實並不會改變。如果把不滿意的作品的著作財產權、重製權全部都讓渡給客戶的話，就算過了幾年，那些圖也許還是會像幽靈一樣徘徊在世上。因此在接受作畫委託時，一定要慎重考慮這項工作會給自己帶來怎樣的影響。

SPECIAL BOX ✲✲ 關於插畫剽竊及盜用

我是金秀妍，是閔孝仁的朋友，現在的工作也是插畫家。我想來跟各位分享關於我的插畫被剽竊及盜用的經驗。

從事插畫家工作以來，我遇到不少事前未經過我同意，就把我上傳到個人網站上的作品任意編輯、然後做成提案拿來要求我作畫的客戶。

遇到這種事情時常常會覺得不快，做出這些提案的設計師們也明明知道這是盜用的行為，卻一點悔改的意思都沒有，看到這種事心情真的是苦澀到不行。但覺得這就是客戶的習慣，即使心裡不快也不把它當成大問題。

但這當中，有一間設計練習本的公司，把我現有的作品跟其他東西合成後作成提案，委託我照樣畫出封面。我因為條件不合便拒絕了，並誠心拜託客戶把這份東拼西湊出來的提案作廢，沒想到幾週後，其他插畫家在知名的個人作品集網站上傳了圖片，就是照著那間公司的提案畫的圖，我看了氣到手發抖。由於是我個人非常喜愛的心血結晶，花了很多心力和時間作畫，盜用這張圖的插畫家明明就知道他的委託是剽竊跟盜用，居然還理直氣壯地把圖上傳到個人作品集網站，一想到這，就深深感到無力。

每當遇到這種插畫家努力卻得不到相應尊重的現實，就不禁懷疑起來。即使如此這還是我所喜愛的工作，我不想放棄。

如果你覺得剽竊或盜用是不正當行為的話，就不能只怪客戶，身為插畫家的朋友們也請不要被暫時的利益迷惑，應該要說服客戶，一起創造一個健全的市場環境。事實上，我也有和客戶協商後，用更好的條件來作畫的例子，我並不認為這種努力會是白費。

只要是畫圖的人都會參考，不過參考跟模仿的界線很模糊，稍不注意就會失衡踩過界，所以，不論何時都要提高警覺畫畫。剽竊或模仿的當下也許很方便，但如果在同業間被批評為終生二流的作家，之後就無法再堂堂正正地作畫了。

因為是同業應該比誰都更加了解這份工作的苦衷，但卻被同業插畫家背叛的我，實在難以獨自忍受這因剽竊跟盜用所造成的痛苦。包含我在內的眾多插畫家雖然還有很漫長的路要走，有時可能會覺得疲憊，但我還是希望能夠發展成互相扶持、互相給予靈感，而不是傷害的同業。

—插畫家金秀妍敬上—

插畫家金秀妍的訪談請見225頁。

很快地第七年了，
咬著牙也要繼續當個
自由插畫家！

…波瀾起伏，回首過去七年

…撐過暫時的無業期！

但我怎麼覺得好像
什麼都沒做的感覺？

已經7年了？

但我怎麼覺得好像
什麼都沒做的感覺？

平凡插畫家的日常03

波瀾起伏，
回首過去七年

**回顧過去
七年**

如果有人問，我在插畫家中的地位如何，該怎麼回答呢？從現實的角度理智回答的話，我想回答：「插畫家閔孝仁」是個「雖然不有名，但幸運地是個全職（Full-time job）畫圖的人」。

接下來要為對我感到好奇的讀者，簡單介紹我當自由插畫家的七年中，這些日子裡我增長了年歲、收入產生變化、自己找出了各式各樣的宣傳方式、也有了經常委託我作畫的老客戶。

不管怎麼看，從現在起我要講的故事都是極為個人的部分，因此也有可能無法適用在普遍的情況。但我想毫不保留地公開「七年間波瀾起伏的自由插畫家生活」，希望能讓跟我走在同一條路上的人有所共鳴，就算只有一點也好，希望能成為指引的路標，讓正要開始這條路的人能稍微抓到方向。

2007年 自由插畫家宣言，燦爛的第一年

成就感・ACHIEVEMENT
☆☆☆☆☆

幸福感・HAPPINESS
★★★★★

健康・PHYSICAL CONDITION
★★★★★

BASIC DATA
－ 基本資訊 －

26歲 DIGITAL MEDIA 主修

WORK
－EXPERIENCE
(10 MONTHS)

EQUIPMENT
－ 我的工具 －

DESK-TOP　TABLET　SCANNER

PRINTER　12inch LAP TOP

WORK STATUS

Part time job

 ＋

(漢堡店打工＋文具設計工作)

MENTAL CONDITION
－ 精神狀態 －

幸福 期待

金錢上的
不安感

ENERGIZER FOR MY LIFE ・生活活力來源

COFFEE　CAFE　BICYCLE

PROMOTION
－宣傳－

 ＋

個人網站　cyworld
插畫社群網站

EARNINGS ・收入

以插畫家身分
所賺的錢等於零

應該很快就
睡到錢了吧 0W

2007年，
自由插畫家
第一年，
年薪=0

在宣示要獨立成為自由插畫家的第一年，我在文具設計公司工作到二月，然後去了短短的旅行。為了賺取生活費，從四月起在漢堡店打工，從畫畫得到的收入是零。之後雖然有接一些簡單的設計工作賺到些錢，但以插畫家身分工作的第一年來看，與其說沒有收入，不如說根本是負的，還來得正確。雖然沒賺到錢，不過幸好跟姊姊住在一起，跟現在比起來經濟壓力少很多。

NYOIN's
SMALL-TALK

為了讓各位更容易了解，我從2007年開始自由插畫家生活到現在為止的樣子，我會以簡單的圖表來表現。

2008年

曉達1年
終於有了作畫委託！

成就感·ACHIEVEMENT ★☆☆☆☆　幸福感·HAPPINESS ★★★★☆　健康·PHYSICAL CONDITION ★★★★★

BASIC DATA
－ 基本資訊 －

半遊手
好閒

HOME OFFICE

1週
中有3天　在文具設計
公司工作

EQUIPMENT
－我的工具－

DESK-TOP　TABLET　SCANNER

 +
PRINTER　LAPTOP 12 inch　TABLET　新增繪圖板

PROMOTION
-宣傳-

 + +
個人網站　Naver部落格 BLOG　Flickr

ABOUT WORK

出現了！
1號黑名單客戶

個人手冊
廣告
教材
單行本
社刊

7: TOTAL CLIENTS!
2008年06月頭號委託

WORK STATUS

illustration work
etc
文具設計 design

FROM part-time
TO full-time
FREELANCE

EARNINGS ·收入

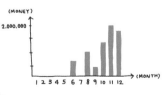
(MONEY)
2.000.000
1 2 3 4 5 6 7 8 9 10 11 12 (MONTH)

純計算當
插畫家賺的錢

大概…611萬韓幣
(約台幣15萬元)

2008年，第一次接到作畫委託！

到2008年五月為止，以自由插畫家身分賺到的錢一毛都沒有。再加上辭掉漢堡店的打工，沒有了穩定收入只能苦撐。不過，至少還有一直在接文具設計公司的委託，生活上還算過得去。

不過！終於！在2008年六月，有符合插畫家之名的第一份工作找上門了。雖然要用當時收到的600萬元韓幣來撐過剩下的一年……，但這是我以插畫家身分賺到的第一年年薪。雖然不多，但是有工作這件事，讓我覺得很幸福。

NYOIN's
SMALL-TALK

回想起2008年，真的不禁會淚流滿面，因為第一份委託的報價和現在的作畫價格居然沒差多少。

全職（Full-time Job）
自由插畫家！

成就感 · ACHIEVEMENT
★★★★☆

幸福感 · HAPPINESS
★★★★☆

健康 · PHYSICAL CONDITION
★★★★★

WORK STATUS

FULL-TIME FREELANCE

可以繼續工作真是太～開心了！

MENTAL CONDITION
－精神狀態－

興奮
壓力

應付難搞的客戶好辛苦啊

PROMOTION

個人網站 + BLOG Naver 部落格 + SanGrim

+ Flickr + 臉書

ABOUT WORK

① 提案費NO ② 不正常的語氣是基本的 ③ 削價

BLACK CLIENTS
大舉登場！

電影
廣告代理公司
個人
社刊
教材
編輯設計
旅行本
etc

36 TOTAL CLIENTS!

有8項委託在中途取消！！
只有一間給了提案費！！！

EARNINGS

(MONEY)
6,000,000

·收入

1 2 3 4 5 6 7 8 9 10 11 12 (MONTH)

大概… 2,000 萬韓幣
（約台幣50萬元）

ENERGIZER FOR MY LIFE · 生活的活力來源

COFFEE CAFE BICYCLE WORK

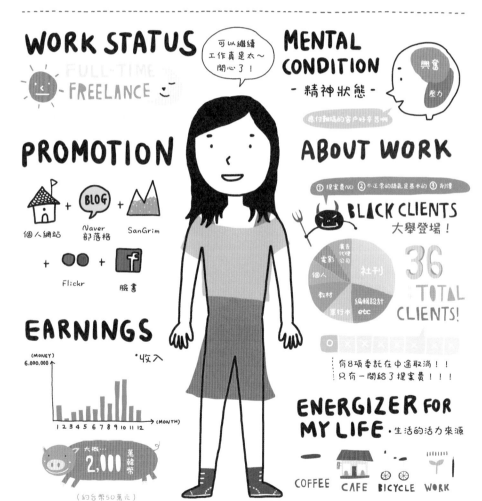

2009年，
持續且勤奮地
工作！

幸好從2009年起，一直都有工作進來。2009年三月，我註冊了插畫個人作品集雲集的「SanGrim」（www.picturebook-illust.com）並上傳個人作品，不管怎麼說，這個網站都帶給我深遠的影響。

我主要以網路宣傳自己的作品，2009年時並不像現在一樣有各種網路社群媒體，那時我只用了兩、三個左右的個人作品集管理網站，也包含個人網站在內來做宣傳。因此，幸運地接到比以前更多的委託，不過黑名單客戶跟不想再做第二次的案子也接踵而至。

NYOIN's
SMALL-TALK

SanGrim是讓和我一樣的插畫家們上傳並宣傳自己畫作的個人作品集網站。其他宣傳方式請見第68頁。

2009年一年內就接到了36個案子，不過其中八到十個就像在85頁提到的狀況一樣，是「和我不對盤的客戶」一起進行的案子。在並非沒經驗的情況下，一口氣接了太多委託，導致拖延交稿日或是溝通不良等不負責任的行為，而給一些客戶留下了不好的印象。

那時我最常作畫的領域是社刊和出版，看收入明細就知道，光是九月和十月兩個月間，就賺到了相當於一般大企業中主任級以上（我那時是這麼想的）的月薪收入。不過，這種金錢上的富足感只是暫時的，因為接下來收入馬上就明顯下降了。由於不確定何時工作會減少的不安感，所以當時賺到的錢也不敢隨意花用，都妥當地存到銀行裡了。

2010年 忠於當下吧！

成就感・ACHIEVEMENT ★★★★☆

幸福感・HAPPINESS ★★★★⯪

健康・PHYSICAL CONDITION ★★★★★

WORK STATUS

 FULL-TIME FREELANCE

可以麻煩快一點匯款給我嗎～

MENTAL CONDITION

想要就這樣過日子下去的感覺…

旅行 / WORK

EARNINGS ・收入

收入突然變高，不是因為做了很多工作，而是因為款項都在同時期匯進來的關係。

(MONEY)

6,000,000

1 2 3 4 5 6 7 8 9 10 11 12 (MONTH)

 大概… 2,000 萬韓幣

ABOUT WORK

教材 / 單行本 / 社刊 / 台曆設計等

30 TOTAL CLIENTS!

↳ 在作畫中途取消？請給提案費！

; 一直都有社刊、雜誌及單行本插畫的委託，還算是穩定的形式（我個人不喜歡時間太長期的委託）

ENERGIZER FOR MY LIFE ・生活的活力來源

; 買飛機票的錢？

 交給Mr. Credit Card 分期付款12個月嘛！！

; 一次只探索一個地方的旅行者！！

EQUIPMENT ー我的工具ー

DESK-TOP TABLET TABLET SCANNER

 +

PRINTER LAPTOP IPAD DIGITAL CAMERA

2010年，
工作時有時無，
不安
及萎縮的時期

2010年是作畫委託斷斷續續的一年。原本以為自己算是坐穩自由插畫家這個職位，但2009年後第一次有一個月以上沒有工作。看到日漸減少的存款餘額，心理上大大地畏縮了起來。

五至七月間完全沒有工作，就連之前完成的案子也不會馬上匯款進來，生活費控制的非常辛苦。每間公司結清作畫款項的時間都不相同，出版業更是要等書出版後才會匯款，所以如果沒出版的話，稿費就要等上好一陣子。此外，還有客戶忘記匯款等各種款項晚入帳的理由多到不行。

有時候一個月的收入不到100萬韓幣（約台幣兩萬五千元），有時候遲付的款項則會一次全部湧進來。因為這種不固定的收入，也無法規畫長期的每月定存或加入保險。幸好年末接到了社刊封面的案子，是每個月都要交稿的定期工作，就比較不用擔心房租問題了。

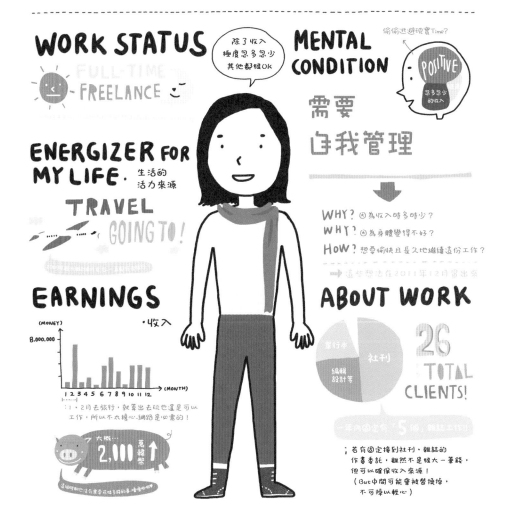

2011年，領悟到自我管理的重要性

2011年的收入也是時多時少，二月收入暴增的理由也是因為一口氣收到遲給的稿費的緣故，而不是因為有很多工作。雪上加霜的是，五月左右因為合作的出版社倒閉，使得我連一毛費用都拿不到。因為這些壞消息，讓我的收入在九月時見了底。

即使如此2011年下半年起收入變得穩定，有了「我現在真的站在插畫家這個位置上！」的期待感。但是仔細想想，2009年後也只是托定期刊物委託的福罷了，根本算不上穩定期。

NYOIN's SMALL-TALK

由於定期刊物委託插畫的時間和結束的時間點都已經確定，因此其他工作可以據此來做計畫性地管理，對自由插畫家維持生活來說助益良多。

2011年也是開始了解自我管理重要性的時期。我一直以來都受過敏所苦，特別是冬天的時候，會原因不明地起嚴重的疹子，十分痛苦。本來平靜了三、四年的過敏，不知道為何在2011年12月時變得更嚴重了。天氣冷的時候身體也不好，整天待在家裡的時間也漸漸增加，勉勉強強靠定期委託的案子來挨過整個陰鬱的冬天。

2012年 好像還不錯？ 就這樣走下去？

成就感・ACHIEVEMENT ★★★★★
幸福感・HAPPINESS ★★★★★
健康・PHYSICAL CONDITION ★★☆☆☆

WORK STATUS

現在好像步上軌道了呢～

FULL-TIME
FREELANCE

MENTAL CONDITION
－精神狀態－

放心感
準備未來

EARNINGS
・收入

(MONEY)

5,000,000

(MONTH)

1 2 3 4 5 6 7 8 9 10 11 12

上半年度荷包非常飽！

過了秋天後健康急遽惡化！

這金額的80%
是在上半年
賺到的

大概…
3,500 萬韓幣
（約台幣90萬元）

現在想想
找責編
瘋了～

因此

我現在已經站穩腳步了，yeah～
加入了非常非常高額的醫書跟保險

這就是災難的開始～
早知道找學生就……

ABOUT WORK

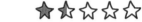

單行本
社刊
教材
編輯設計等

32 TOTAL CLIENTS!

1 2 3 4 5 6 7 8 9 10
有5間已經接到了3次以上的委託！！

33間公司中有19間是已經
合作2次以上！（也包含中途喊卡的）

ABOUT LIFE

HOME ALONE!

（＊不常外出・沒有季節概念）

睡覺、吃飯 ➡ 隨機（random）
運動 ➡ 隨機（random）
外出 ➡ 多的話3～4天一次

這就是災難的源頭～

2012年，經濟上最富足的時期

2012年是我從事自由插畫家以來賺最多錢的時期。從2011年冬季開始到2012年初，因為健康狀況不良所以無法接太多工作，不過因為之前遲給的作畫稿費一口氣匯了進來，平安過了幾個月的日子。

天氣開始變暖後身體也變好了，就開始努力接案工作。經驗累積多了，作畫的功力也漸漸增加，也找到了自己的風格。喜歡我的圖而找上門的客戶開始增加，合作過一次的客戶再次找上我的情況也變多，所以心理上開始變得安定。雖然每個月的收入依舊是時多時少，不過基本的收入增加了，因此在以自由插畫家身分獨立後，第一次加入定存。

殊不知，每年冬天都會發作的過敏症狀，卻比平常還要早的十月就開始了，工作上也變得很辛苦，連辛苦存起來的錢也拿來當作治療費，大把大把地花掉。

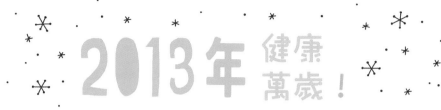

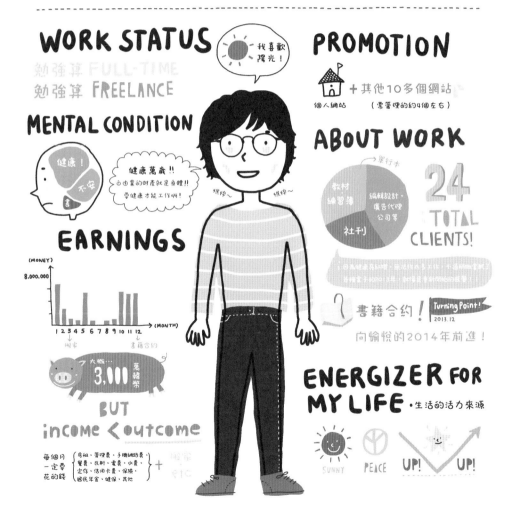

2013年，遭遇插畫家生涯中最大的危機

2013年因為健康問題，過得非常辛苦，病完全沒有好轉的跡象，甚至還進過急診室。因為病到連坐在書桌前都很困難，所以作畫委託的案子無法在預定的時間內完成。當然，個人網站或插畫社群網站等的宣傳活動，只能暫時擱置不管，作畫委託自然就減少了。

因為身體不舒服，難以外出活動，就只能在房間裡過日子。連外面下了雪還是下了雨也完全不知道，度過了插畫家生涯中最淒慘的一段時期。

不知哪個瞬間，突然覺得不能再這樣下去，下定決心即使要繳更多房租，也要搬到一個陽光照得進來的地方。搬家後，不知道是不是因為陽光的緣故，身體漸漸好了起來，最後終於在睽違兩年後，可以挨過憂鬱的冬天了。

但因為搬家不在原本計畫內，經濟上也受到很大的衝擊。本來決心要在2013年多賺一點錢，瞬間又變成負了，真是個慘痛的時期。

2014年，再次以新的心態出發

2014年的現在，我正度過一個獲得的多、失去的也多的時期。因為收入減少，所以也沒有收入豐厚時「今年的綜合所得稅該怎麼申報好呢～」的煩惱，不過心裡是悠閒且舒適的。

會開始存定存是為了有個富足的將來，但每個月要付錢的日子就覺得像被套上枷鎖一樣，因此也解約了。即使只拿回這三年間儲蓄總額的80%左右，但這樣反而心裡舒坦多了。

相反地，今年下定決心要一邊回顧這幾年的插畫家生活，一邊寫書。剛開始下筆時，比我大幾歲的姊姊建議我把這些日子的成就寫下來，但隨著時間過去卻成了反省文。即使如此，2014年對插畫家的我來說，確實會成為一個新的轉折點。

雖然我也很想傳達「多經驗累積後工作就會增加，年薪自然就提高囉」的美好願景給閱讀這本書的各位，但現實卻不是如此。當然也有插畫家可以一年賺進上億韓元的收入，但我想，包含我在內的大多數插畫家們，都是沒有一年過得不辛苦、一直都在孤軍奮戰中的啊！

現在起要做點有生產力的事！

今天已經晚了，
那就從上週
沒看完的連續劇
開始吧……

....

平凡插畫家的日常04

介紹一下
我的餐桌！！

嗚！

繪圖板的
隱藏功能！

平凡插畫家的日常05

撐過暫時的無業期！

雖然客戶的委託可以源源不絕地進來就好了，但有時也可能會有很長一段時間都沒有工作。我把這段時間叫做「暫時性無業期」，這種時候不知道工作何時會進來而感到不安，加上存款金額日益減少，就只能帶著焦急的心情撐過每一天。

但是對插畫家來說，如何度過「暫時性無業期」也就是空白期，就有可能讓往後的生活變得更幸福，可說是相當重要的時間。
以我的經驗來說，短則兩週起、長則一個月以上都接不到案子，希望各位在遇到這種時期時，要好好把握、不要白白浪費了。

NYOIN's SMALL-TALK

也有插畫家不止工作應接不暇，根本是滿到溢出來，但是這本書不是為了這樣的人所寫，所以暢銷插畫家相關的事我就不提囉。

**暫時性無業期
二～三週**

插畫家生涯中，常會有二至三週左右，沒有任何作畫委託進來的狀況。進行中的工作快結束時，就有新的工作進來完美銜接日程的話，當然是再好不過，但事實上這種情況偏偏不多。其實，長時間的工作結束後，能有兩、三週的空白，是非常珍貴的時光。

該說人心真的很狡猾嗎。工作正忙的時候，總是會一直想到個人作品或展覽、看電影等自己想做的事。一旦工作結束，那些一直想做的事就被拋諸腦後，覺得整天什麼事都不做，就是休息最好。

對認真工作的人來說，休息當然是美好的補償，因此不要再多加煩惱給自己壓力了，休息的時候就認真休息吧。可以睡整天，也可以盡情看想看的連續劇，就這樣在家裡慵懶放鬆也很好。把這段時間當作是為了下一個案子的充電準備期就好了。

**暫時性無業期
一～二個月**

一個月左右不工作，就只是玩的話，就會開始想東想西。「現在應要來做點有生產力的事才對啊……」、「好，現在開始是讀書時間！啊不對，還是去看個展覽呢？」、「存款餘額越來越少，但應該還可以撐個一、兩個月吧？」、「為什麼都沒有案子進來啊？超奇怪的！」等各種想法都會浮現腦海。

因為覺得不安，所以開始列出想做的事、該做的事的清單，但卻總是很在意日漸減少的存款餘額。也會開始計算用這些錢可以撐到什麼時候，在餘額變成零之前，也會給自己一段緩衝期。其實對自由插畫家來說，一、兩個月左右的無業期不是什麼嚴重的事，但焦躁和不安感會漸漸變大，也是因為錢的問題。如果沒工作進來，還有寬裕可用的生活費的話，那還有什麼好擔心的。

打起精神，趕緊把這段時間未更新的畫作清單整理及上傳到個人網站。想起以前把作品上傳到個人作品集網站上，十天內就會有案子進來，索性畫起了個人作品，但隨著時間流逝，對「下個月的房租、稅金、保險費」之類的擔憂，讓我焦躁得連睡都睡不好。

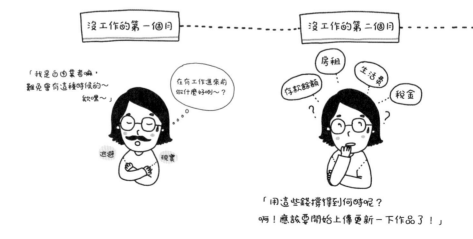

**暫時性無業期
三個月**

三個月以上沒有作畫委託進來，就真的是嚴重的問題了。開始煩惱是不是沒有人需要我的畫呢？為了維持生計是不是要去找些打發時間的工作呢？沒錢所以只能整天在家，因為被煩惱佔據了整個心思，腦袋裡就開始產生一堆無用的妄想跟自我否定。對這不安定的職業大肆抱怨後，結果就變成了逃避現實的悲觀論者。在自信心跌到谷底時，反而會去多跟同業見面，也去聽了著作權法課程或插畫相關的研討會等。在邊聽邊分享各種想法的過程中，自然而然地恢復了信心，讓我重新領悟到自己一個人自怨自艾有多麼無濟於事。

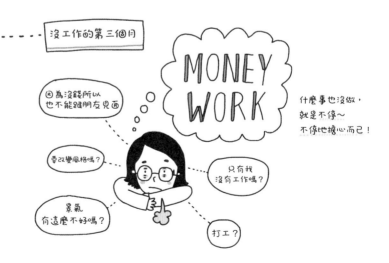

沒工作的第三個月

因為沒錢所以
也不能跟朋友見面

要改變風格嗎？

景氣
有這麼不好嗎？

MONEY
WORK

只有我
沒有工作嗎？

打工？

什麼事也沒做，
就是不停～
不停地擔心而已！

掉到谷底時，就是重新站起來的時候

現在回想起來才發現，暫時性無業期會找上門，並不是毫無理由。「無業」是每當自我管理出現缺失時，必定會招來的結果。如果無法避免無業期的話，就需要有好好打起精神的覺悟及堅定的決心，如果只有玻璃般易碎的毅力，是絕對無法長久撐過自由業生活的。用自己的意志做不來的事，就拋下執著，只專心在自己可以控制的事情上吧！

那麼，可以好好撐過「暫時性無業期」的方法是什麼呢？多跟人見面、一有空就多畫個人作品、總是做好自我管理？你說這不是理所當然嗎？但你再仔細想想，事實上這些事即使不是「暫時性無業期」，只要是插畫家的話，平常就應該要做好。

正在閱讀本書的自由插畫家們，如其名是個自由的職業，我想可能每人都有著各自的價值觀，大家也都過著不同的人生。因此我提出的解決方式也有可能完全不適用，我只是想以遭遇過這種經驗的插畫家身分提出一點建議。雖然聽起來像是制式化的答案，但也是用這樣的標準答案來實際執行，所獲得的效果最好。

第一、就算遇到「暫時性無業期」也要繼續做平常做的事！

首先想想平常會做的事有哪些吧！我認為自己平常持續會做的就是「自我管理」，比如說自我宣傳或個人作品、健康管理、人脈管理、休息及充電等，都是不管有沒有工作都要持續做的事。工作滿到爆炸所以硬是減少睡眠時間，或懶得宣傳的話，手頭上的工作結束後，必定會健康惡化或遇上暫時性無業期。雖然程度差異不同，「自我管理」每天都需要持續執行，就像吃飯一樣要好好遵守。

第二，專心集中在做自己可以控制的事！

就像前面所說，對自由插畫家來說，沒有作畫委託進來是很常見的事。但因為工作也不能強求，當然也無法隨自己心意掌控。即使如此，還是有自己能掌控的部分，那正是「我自己」。雖然和前面講的有點像，不過吃飯、睡覺、還有最主要的活動——畫圖等，做這些事的主體都是「我」，所以沒有工作的時期，也要像去公司上班的人一樣，專心用固定的作息來生活。

第三，要有「我無論如何都想做這份工作」的決心！

撐得久的人就贏了。因為能撐下去的最大力量，正是對自己工作的深信不疑。

充滿感性，
愉快享受自由
插畫家的生活！

‥‥讓身邊充滿能帶來靈感的東西

‥‥想像他一樣，我的Wanna-be

‥‥想要的東西，我的慾望清單

‥‥博物館之旅，和畫作心靈相通

‥‥作畫的地方就是工作室

有人問我在做什麼工作時，就輕描淡寫帶過⋯

平凡插畫家的日常06

讓身邊充滿
能帶來靈感的東西

我認為創意是天生的。天生就有創造力的人，就算只是畫條線也都蘊含著我們不知道的功力。每當看到他們把腦子裡想的東西，一瀉千里般順暢地畫在紙上時，就讓我十分羨慕這種天賦能力。

我自己也思考過，我只不過是喜歡畫圖而已，在創造力上可是一點才能都沒有。從小學起就很討厭畫想像中的未來都市、海底都市之類的圖，現在也是一樣。我喜歡畫的是眼睛所見的事物（咖啡杯或食物、鞋子、衣服、建築等日常生活事物）。

因為覺得自己沒有創意，所以為了故意讓自己不停接受刺激而努力著，因為要有東西輸入（input）才會有東西輸出（output）啊。讓我產生靈感的方法並不特別，我喜歡的表演或展覽、書、電影、連續劇，甚至是各種細微的物品，全都是帶給我靈感的來源。像這樣一個個細細品味自己喜歡的事物時，也會用全新的視角來看平常不加留心的周遭事物。

YOSHITOMO NARA

(1959 - . Hirosaki) JAPAN

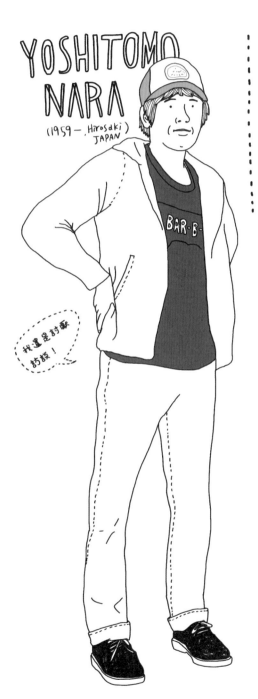

我還是討厭討厭！

NEVER FORGET BEGINNER'S SPIRIT!

→ 他的畫作中放入了各種文字，其中我最喜歡這句話！

LONESOME PUPPY

1.2. 3.4!

MISSING

where is my childhood?

YOUTH alone Life is only one.

Rock'n Roll The Roll

lonely

NYOIN's SMALL-TALK ☕

仔細觀察奈良美智所畫的大眼可愛少女，會發現有種叛逆扭曲的感覺。奈良美智是極為知名的藝術家，不過他的作品卻有強烈的獨立製作（indie）感。雖然是用簡單輕鬆的素材，讓大眾容易親近，但蘊含的意義可是十分深遠。

想像他一樣，
我的Wanna-be

奈良美智：「做我想做的事！」

我有對別人一窩蜂喜歡的的對象避之唯恐不及的反骨心理，而奈良美智也是那種對象的其中一個。

不管是他的畫登上暢銷作家吉本芭娜娜的小說封面時，還是他為了展覽來到韓國時，我都覺得「大家為什麼都這麼隨波逐流啊？」而故意裝作沒看到。

但是有一天，偶然看了一部叫《跟著奈良美智去旅行》的紀錄片，就變得對他的想法及圖畫本身感到非常好奇，立刻買了相關的書籍。一開始不是很喜歡他充滿了可愛少女的畫作，不過在了解作品內隱含著寂寞的童年、辛苦吃力的留學時期，以及他的音樂故事後，體會到他畫中的少女們，並不是為了要讓人覺得可愛而畫的。然後讀了他的書《小星星通信》，透過這本書，讓我對於自己將來要怎麼以插畫家的身分來生活，得到了的解答。

「『作品』就像是從我心中醞釀誕生出的東西，
不管是為了那間公司，我都不想把如同自己分身般的作品提供給他們。
我選擇這條路不是作為職業，而是作為『生活方式』。
販賣圖畫及書來賺錢只是附帶的。
不過如果是喜歡的樂團委託我製作CD或T恤，當然會欣然接受，
就算不委託我，我還是會堅持『做自己想做的事！』。
光是想做的事就像山一樣多，想實際做做看的慾望也在心中翻騰，
但我認為，優先思考現在最想做的事情是很重要的。」

FROM.《小星星通信》中
「奈良美智的話」

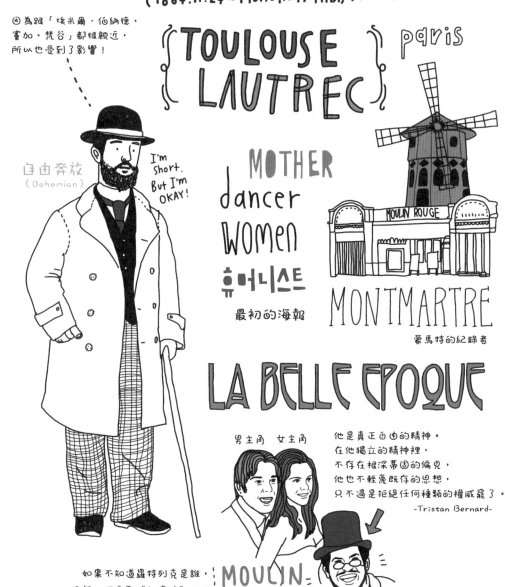

Henri de Toulouse-Lautrec
(1864.11.24 ~ 1901.09.09) Albi, France

TOULOUSE LAUTREC

paris

因為跟「埃米爾‧伯納德、竇加‧梵谷」都很親近，所以也受到了影響！

自由奔放
(Bohemian)

I'm short.
But I'm OKAY!

MOTHER
dancer
WOMEN
휴머니스트

最初的海報

MOULIN ROUGE

MONTMARTRE

蒙馬特的紀錄者

LA BELLE EPOQUE

男主角　女主角

他是真正自由的精神。
在他獨立的精神裡，
不存在根深蒂固的偏見，
他也不輕蔑既存的思想，
只不過是拒絕任何種類的權威罷了。
-Tristan Bernard-

如果不知道羅特列克是誰，
回想一下電影《紅磨坊》吧！
主角的幫手．個子小小的紳士就是他嚕！

MOULIN ROUGE

It's me!!!

134

**擁有溫暖雙眼的
土魯斯·羅特列克**

初次遇見土魯斯·羅特列克，是在高中一年級時，偶然翻閱雜誌中的一張海報，因為跟同時期畫家的風格全然不同，所以一開始就認為一定是當代畫家的作品。用剪影來表現觀眾，以簡化的線條來刻畫舞蹈家的樣子，就像拍照一樣具有滿滿的生動感又風格強烈。土魯斯·羅特列克一開始有「小竇加」之稱，因其表現手法與竇加相似。不過，他發展出了自己的個性，建構出其他畫家截然不同的繪畫世界。羅特列克是個侏儒，但在他以僅36歲的年紀就離世前，總是努力活得開朗且善於社交。雖然是在悲劇的環境下，不過羅特列克將自己的人生昇華為喜劇，這樣的羅特列克怎麼會有不喜愛他的道理呢？有著溫暖雙眼的羅特列克，就算只是小小的人物，他也會觀察出他們獨特的個性，並嘗試表現出人性的一面。

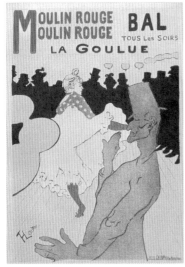

透過雜誌中的海報，第一次遇見羅特列克的作品《La Goulue拉·古留》

NYOIN'S NOTE 對我而言 光彩奪目的 ARTIST

KERI SMITH

；加拿大的插畫家及作家。不太記得是怎麼知道KERI SMITH，
不過我已經喜歡她10年了。手寫文章、手繪線稿也可以是她
精彩萬分的作品。她那愉悅地穿梭在生活與藝術間的風格，
我也很喜歡。KERI SMITH的書也有翻譯成中文版。

STEFAN MARX

；德國漢堡的藝術家。現在他透過展覽活躍於世界各地。
2012年時也在韓國舉辦過展覽，直接見到STEFAN MARX
本人時，那強烈的感覺到現在都還記憶猶新。
透過社群媒體就可以看到他愉快又美好的作品精髓。

鄭奇鎔 建築師 (1945~2011)

；讓原本對建築沒有興趣的我，而被喚起好奇心的建築師。
2013年在國立現代美術館裡看了整部《畫圖日記：建築檔案》
影片，雖然領域不同，但讓我真誠地思考了對創造力的
態度及想法。特別是這次的展覽展出了他非常大量的手繪稿，
讓我再一次感受到手稿的重要性。

我喜歡「線條插畫家」跟「像手繪般的文字」。因此如果接觸到風格上
能給我刺激的藝術家，就會思考值得向他們學習的地方或方向。
不過，先不管這些，重要的是就像見到喜歡的演員或音樂人般的心情，
非常激動興興奮。希望有一天可以變得像他們一樣～
以下是對我來說值得效仿的藝術家們。

JEAN-MICHEL BASQUIAT (1960-1988)

; 對創意有障礙的我來說，巴斯奇亞是個完全無法接近的另一個世界
的人。剛開始看到他的作品時，會疑惑到底是圖畫還是塗鴉。
巴斯奇亞是個把手繪搞得很藝術的人。
「藝術作品就該這樣」的既有觀念，在接觸到他的作品後就被打破了。

LINZIE HUNTER

; 現正活動於倫敦的插畫家，主要作品為手繪藝術字及插畫。
她的作品明亮愉快，我也希望可以「畫出明亮且愉快」的作品，
因此從她那受到許多刺激與啟發。從她的作品可以感受到，
光靠圖畫及手寫文字就能產生出厲害的創作。

GEMMA CORRELL

; 最近突然喜歡上的GEMMA CORRELL，有趣地詮釋出作家本身及
寵物的故事，以（我自己認為）生活插畫作品聞名。「愉快明亮」
的作品風格跟我的喜好相符，所以就更留心關注她了。
因為她符合我寫書、製作商品等關心的領域，所以急躍成為
我的榜樣。

想要的東西，
我的慾望清單

取悅我的耳朵！
唱片

托喜愛音樂的父親的福，我們家隨時都充滿著黑膠唱片跟CD。或許是受到父親影響，從國中起到20歲初期為止，一直都很熱衷蒐集唱片。從錄音帶到CD、再到MP3，雖然有不少已丟掉了，不過到目前為止大概還有300張左右的唱片收藏。

一開始只是單純的興趣，但現在音樂對我來說，是最能帶給我靈感的代表性媒介。我聽音樂時不太挑種類，不過特別喜歡搖滾，既不良又囂張，不過就算是如此也不是壞東西，難以說明的曖昧感很對我胃口，所以十分喜歡。我的圖大致上看來好像沒什麼好挑剔的，不過或許也隱藏著狂放及反抗的一面吧。

NYOIN's
SMALL-TALK

奈良美智的畫中也充滿著他喜愛的搖
滾，希望大家多留心觀察他的作品。

❶ greenday《DOOKIE》

greenday是我第一張買的搖滾唱片。《DOOKIE》是1994年發售的
greenday出道作，是張放克（funk）音樂專輯。當時以插畫為封
面，更加吸引我的目光。封面是由其他樂團一位叫Richie Bucher的
人（非專業插畫家）所畫。

❷ 同父異母兄弟《我們從今天起》

我的第一份唱片設計製作委託。是2009年韓國獨立樂團「同父異母
兄弟（배다른 형제）」發行的專輯。是現以Asian Chairshot 鼓手身分
活動中的「朴桂完（音譯）」待過的樂團，因為私人交情所以接受
了唱片插畫製作的委託。從唱片的封面到內頁都委託給我，對我來
說是相當特別且美妙的記憶！

❸ sweetpea《天空中盛開的花》

Deli Spice「金敏奎（音譯）」的個人專輯。年少時，只要是喜歡漫畫的女孩們都會喜歡的插畫家「權信兒（音譯）」為此專輯畫了封面，光是這樣就讓這張專輯非買不可了。當然音樂也很棒，sweetpea的音樂非常適合權信兒畫家的插畫。

❹《The Wonder Year》O.S.T

在十分流行西洋影集的午幼時期，我非常喜歡《兩小無猜》的原聲帶。雖然是很老套的表現，但這張唱片收錄有十分美妙的老式流行樂（old pop），也是我非常喜歡的影集，到現在都還很常聽。每當聽起這張唱片，就會自然地回想起小時候的事。

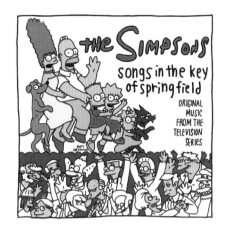

⑤ The Simpsons

《Songs in the key of springfield》

收錄1997年發售的辛普森家族電視系列音樂曲目的專輯。當時雖然沒有看辛普森動畫，不過因為喜歡《芝麻街》、《海綿寶寶》之類的角色，所以自然也對辛普森有了興趣。諷刺意味濃厚但十分愉快的辛普森家族故事，在唱片中也如實地傳遞給了聽眾。

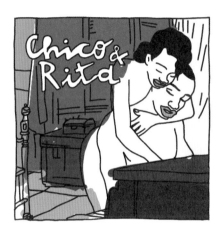

⑥ 《Chico & Rita》O.S.T

我喜歡音樂電影，特別是動畫加上音樂更加吸引我。雖然和《遠景俱樂部》有些相似的地方，不過這部電影更加浪漫優美。以古巴著名的爵士鋼琴家「拜博‧巴爾德斯」的實際故事為基礎所拍攝，也是部充滿美妙音樂的電影。

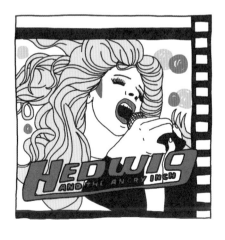

⑦ 《HEDWIG》O.S.T

《搖滾芭比（Hedwig and the Angry Inch）》這部電影讓20歲的我留下了極深刻的印象，是部充滿庸俗華麗的形象及帥氣搖滾樂的電影。也因為這部電影，我還看了音樂劇表演。《搖滾芭比》是部每次看都有新意、刺激又讓人心跳加速的電影。

**就算被叫做老頑童
也還是喜歡！
玩具**

我從小就被樂高、摩比（Playmobil）、芭比娃娃、紙娃娃等各式各樣的玩具包圍著長大。比起全新的玩具，我更喜歡留下時間痕跡的玩具。有時候懷舊玩具的價格反而比新玩具還要貴，但對我來說就不算貴，與這些不知道藏有什麼故事的玩具相遇，更讓我愉悅。

2000年初期，扭蛋開始在韓國出現，也因此更加燃燒了我的玩具魂。第一個買的是我平常非常喜歡的小說主角「紅髮安妮」扭蛋。之後對於玩具的慾望也毫不停止，到現在還是東買一點西買一點地在蒐集中。

我的玩具蒐集癖在去日本旅行時到達巔峰，日本每個地方都充滿著把我的靈魂吸走的玩具們，有一陣子對我來說「日本旅遊＝玩具購物」。

❶ 紅髮安妮扭蛋
引領我踏進蒐集玩具世界的紅髮安妮扭蛋，當時幾乎沒有紅髮安妮的相關產品，在看到扭蛋的瞬間，就像被電到一般，立刻就買了。

❷ 幾米繪本人形公仔

以台灣知名插畫家幾米在動畫中出現的角色做成的公仔系列。雖然是可愛又精巧的畫風,不過卻有著適合各種年齡層的力量。也改編成了電影、童話書等。

❸ 懷舊玩具車

開始蒐集懷舊玩具是從德國旅行開始,一到跳蚤市場就會被各種復古玩具們勾得魂不守舍。雖然可能少了個輪子或是掉了漆,但對我來說依舊十分有魅力。

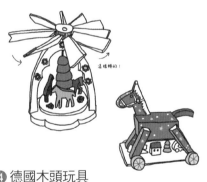

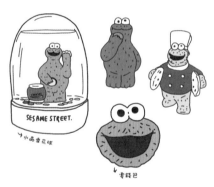

❹ 德國木頭玩具

在德國旅行時的聖誕節市集中買的玩具,是以木工藝品及木頭玩偶聞名的德國Seiffen地區的製品。把上面風車的玩具(金字塔)放在窗邊,有風吹來它就會骨碌碌地轉,我常常看到發呆入迷。

❺ 芝麻街

美國知名的電視節目《芝麻街》中的角色。儘管有許多登場角色,不過我最喜歡「餅乾怪獸」身軀龐大的傻氣模樣。雖然不多,但我蒐集了水晶雪花球、鑰匙圈、公仔等相關產品。

買了又買
還是想再買！
書

現在我的房間看起來就像是有蒐集癖的人的房間，玩具、唱片、漫畫、雜誌，塞滿了各種種類的物品。每當看到有限的空間裡總是堆滿了物品，就會煩惱這樣繼續維持我的興趣下去好嗎？即使如此，書還是我的必需品。

因為經常做和出版相關的工作，所以就對書特別留心。每當聽到有人說出版市場很競爭，我就會刻意更努力買書。加上我對美麗的事物完全沒有抵抗力，不管書的內容是什麼，只要是漂亮的就一定會買。一直買但還來不及看的書多到不行，這已經很稀鬆平常了。

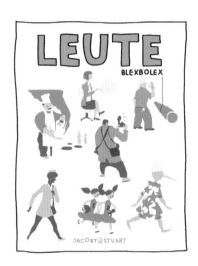

❶ BLEXBOLEX《LEUTE》

BLEXBOLEX（本名為Bernard Granger）是在法國出生的插畫家。2008年出版的《L'imagier des gens, 2008》德文版本。因為是在旅行時購買的，所以當時以為他是德國畫家，LEUTE的意思是「人」，單純由表現人的單字及圖畫所組成，是本色彩及風格獨特，能讓眼睛好好享受的書。

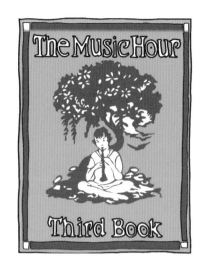

②《The Music Hour：Third Book》

我奶奶書櫃裡的書，是本有插畫家Shirley Kite插圖的樂譜。因為是1937年出版的書，能感受到歲月的痕跡，不過即使是現在看來，它的設計也一點都不過時。

③ 莎拉塔・菲力波維克《莎拉塔的圍城日記》

小時候影響我眾多的書籍之一，當時被叫做《塞拉耶佛的安妮・法蘭克（※）》，引起了很大的話題。莎拉塔在取名為「咪咪」的日記本上，像在對話似地寫下日記。我太喜歡這本書了，所以也幫自己的日記取了名字，也更認真寫日記了。

※註：此處指的是《安妮日記》的作者安內莉斯・瑪麗・安妮・法蘭克，安妮用13歲生日禮物日記本記錄下了從1942年6月12日到1944年8月1日親歷二戰的《安妮日記》，成為第二次世界大戰期間，納粹德國滅絕猶太人的著名見證。

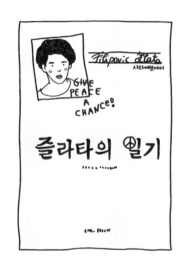

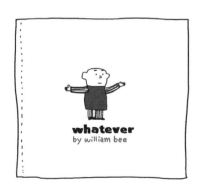

④ William Bee《whatever》

出生於倫敦的插畫家William Bee的童話書。是一個爸爸為了對所有事情都毫無興趣，所以總是說「都可以（whatever）！」的兒子採取特別行動的故事。雖然結局有點荒唐諷刺，不過是我個人非常喜歡的故事。

❺ さとうち藍（文字）、松岡達英（繪圖）
　《自然圖鑑》

1991年出版的《自然圖鑑》。小時候爸爸真的買了
很多書給我，很自然地就和書變得親近。這本書精細
寫實的圖畫及說明，特別能引起我的好奇心。此後，
冒險圖鑑、生活圖鑑、遊戲圖鑑、動作圖鑑、園藝圖
鑑、自然研究圖鑑等整個系列我都買了。

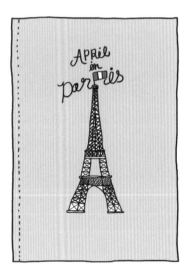

❻ Sen《四月的巴黎（April in Paris）》

插畫家Sen（具恩善）的巴黎旅行書。作家包辦了整本
書所有的文字及圖像，雖然是旅行書，但也可以說是
圖書書，仔細一頁頁翻閱的話，本來對巴黎沒有興趣
的人也一定會想要去一次巴黎，是本令人著迷的書。

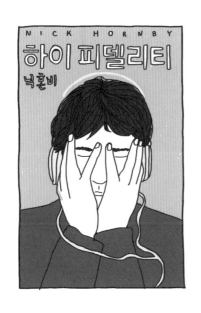

❼ 尼克・宏比《失戀排行榜》

2000年製作，由尊・克錫克主演的的電影《失戀排行榜》原著小說。我藉由這部電影而認識尼克・宏比這位作家，因為充滿了愛情故事與音樂故事，對喜愛音樂的我來說，是部非常有趣的小說。把小說中每一首出現的音樂都找來聽，也是非常有趣的事。

❽ 奈良美智《小星星通信》

因為看了紀錄片《跟著奈良美智去旅行》，而對突然喜歡上的奈良美智感到好奇，因此開始入手與他相關的書籍。書中詳述了奈良美智幼年時期到2000年初期為止的生活，他認為畫圖不是職業而是生活方式，並將自己的經驗及環境融入作品中。可以從奈良美智身上得到作為一個插畫家該如何生活的提示。

介紹我的 CAMERA

PENTAX-MX

; 爸爸傳承給我的第一台相機。
我曾一度想要台看起來很厲害
的單眼相機，不過現在還是
覺得這台好。

HOLGA MICRO-110

; 自從買了LOMO跟半格相機後，
就開始專心關注所有的
玩具相機。這台是相機
使用110底片，
比我的
手掌還小。

FISHEYE

; 2000年中吹起玩具相機風潮。
雖然是相機但價格並不貴，
加上可愛漂亮的外表，
因此蔚為流行。
我也像蒐集公仔一樣，
開始一台台蒐集了起來，
魚眼也是其中一台。

LOMO LC-A

; 我的第二台相機。從曾
是玩LOMO的親姊姊那
收到的禮物。
雖然不像以前一樣常用，
但現在還是偶爾會用。

CHAIKA-Ⅱ

; 大學時期修了攝影課而有了想買相機
的慾望。這台相機是60～70年代
俄羅斯型的半格（half）相機。
雖然有粗劣或破損的部分，
不過正是這種相機的韻味不是嗎！

JELLY CAMERA

; 便宜的玩具相機中，女孩們最喜歡的
就是JELLY CAMERA了。
因為大部分都沒有閃光燈，
所以只能在天氣晴朗的好日子，
才能在戶外拍照的悲劇（？）相機。

相機從底片機演變到數位相機，似乎經歷了劇烈的變化。
我也因為便利的緣故，現在主要使用的是數位相機，
不過看到房間裡擺著的底片機們，總是不由得會心虛一下。
為了不讓這些相機們成為歷史遺物，就算不常我也想偶爾使用它們。

POLAROID ONE-600 ULTRA

雖然想買經典又復古的寶麗來相機，但被太過邪惡的價錢
打擊到，只好以對我來說合理的價格買了這台相機。
但後來居然遇上底片停產的悲劇！！我失戀了T_T

FUJI INSTAX MINI

強迫朋友買來當我的生日禮物
的拍立得相機。因為昂貴的
600底片所以更想要
這台相機了。

ACTION SAMPLER

因為覺得四格相機很神奇而買的。ACTION SAMPLER
相機的照片拍出來是田字型的四格狀（田←像這樣）。
另外一種機型SUPER SAMPLER拍出來是
連續四個直條狀（||||←像這樣）。
現在雖然用智慧型手機很輕易就可以拍出這種照片，
但這曾經是玩具相機玩家必備的品項。

Kodak 'BROWNIE' CRESTA

去英國蜜月旅行的朋友送我的禮物，
是台50年代生產於英國的中型相機。
因為是使用120底片，所以很少使用它。
（講來有點悲哀…事實上到現在為止
一次都沒拍過）

博物館之旅，
和畫作心靈相通

我的海外旅行主題一定都是「博物館之旅」。雖然韓國也會展出各種能觀賞海外知名作品的展覽，但在當地觀賞相同圖畫的感覺卻是大大不同。在國外會參觀博物館的人和在韓國參觀博物館的人最大差別就是，他們認為博物館是無論是誰都可以輕鬆前往的地方。不管小孩還是老人都可以用輕鬆的心情來逛，上班族就像下班後去看場電影再回家一樣，沒有負擔地參觀博物館。

雖然我大學主修是美術，但慚愧的是我對美術史或名畫家幾乎是個門外漢，也可以說我對這些幾乎沒有興趣。即是現在也沒有比以前知道得多，但開始稍微有點認識，也正在培養求知慾了。

讓我對美術史或知名作家產生興趣的契機，正是在旅行中接觸到的眾多作品。年少時會覺得「這個展覽很有名所以一定要看」、「這個不看的話就有點跟不上潮流了吧？」所以勉強自己去看。就好像沒看人氣連續劇的話，隔天會插不進朋友的話題一樣，很多時候是帶著義務感去看展覽。就這樣裝得自己很有教養，裝得好像自己很喜愛藝術一樣，任何一點感動都感受不到，只是一種拿來炫耀用的興趣。

這樣的我直到去澳洲旅行時，才開始因博物館之旅而開了眼界，剛開始時不知道是不是經驗不足，又或是還沒有對作品準備好的關係，很難沉浸在感動中。不過隨著旅行次數及接觸的作品增加，對畫作的態度也漸漸改變了。特別是在去德國旅行時，看到作品還流下了眼淚，激烈地反映出我的感情。並不是因為受特定作品的感動而流淚，就算只是緩慢地凝視一幅幅作品並靜靜觀賞，我的心中也會被豐沛的情感所牽動。

在艾倫‧狄‧波頓的《旅行的藝術》中有這樣一段話：
「如果是一幅優秀藝術作品的話，就能描繪出麥田的特色，即使在數百萬種的素材中，也能刺激觀賞者發掘美感及興趣。
這樣的作品會使被淹沒在眾多素材中的元素突顯出來，一旦我們熟悉了這些元素後，就會在不知不覺間受到它的刺激，促使我們的周遭也發現這些元素。如果已經發現了的話，就自信地讓這些元素在生活中發揮影響力。就像某些新的單字即便聽過好幾次還是沒有感覺，但就在了解該它的意義的瞬間，也就等於聽進了那個單字。」

雖然我的經驗不能說完全跟艾倫‧狄‧波頓一樣，不過可以確定的是，越常接觸畫作，熟悉的東西就會轉換成感動。從那時起我就產生了對藝術作品、畫作的自我觀點。

澳洲，雪梨
NSW Gallery
http://www.artgallery.
nsw.gov.au

位在雪梨的NSW（Art Gallery of New South Wales）美術館又被稱為
新南威爾斯美術館，附近有著名觀光景點雪梨皇家植物園及海德公
園，即使沒有要看展覽，在附近走走逛逛也很不錯。NSW美術館的
規模頗大，可以欣賞15～20世紀歐洲美術、亞洲美術、澳洲的近、
現代美術及澳洲原住民美術等。

除了部分付費展覽外，入場是免費的，對像我這樣的窮觀光客來
說，就像是天堂一樣，而我也只要一有時間就會在待在美術館裡。

Art Gallery of New South Wales

在NSW美術館中，除了特別展覽外，所有作品都可以免費參觀。旅行經費拮据的我經常像散步一樣去美術館玩。

在美術館周邊廣闊的草地上，有許多可供休息的長椅

NSW美術館外觀

NSW美術館旁的雪梨皇家植物園

荷蘭，鹿特丹
藝術廳
Kunsthal
http://www. kunsthal.nl

荷蘭的鹿特丹有現代建築之都的稱號，擁有許多與其名聲相符的洗鍊現代感建築。其中藝術廳是由雷姆‧庫哈斯（Rem Koolhaas）所設計，連建築門外漢都能感受到建築物本身活用空間的美感，讓人不自覺感到讚嘆。藝術廳經常舉辦計畫性主題展覽，入場費為九歐元左右。

NYOIN's
SMALL-TALK
設計藝術廳的雷姆‧庫哈斯的照片也展示在其中。

我到訪時，最印象深刻的展示是「Boijmans Van Beuningen」，把它想成是展示藝術廳旁的Museum Boijmans Van Beuningen的收藏品就可以了。

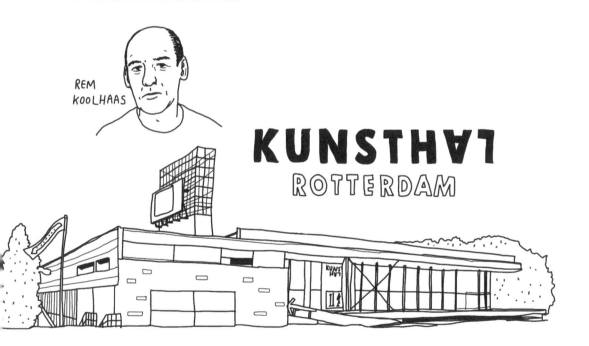

REM KOOLHAAS

KUNSTHAL
ROTTERDAM

鹿特丹藝術廳全景

悠閒自在參觀美術館中的各年齡層人士

Museum Boijmans Van Beuningen展示廳

像在找隱藏圖畫般，發現了土魯斯・羅特列克的作品

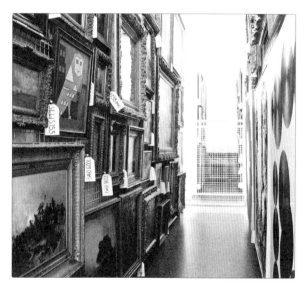

就像進到了畫作保管室般的錯覺，必須要從鐵窗間才瞄得到作
品，該説這像是在尋寶的感覺嗎？

巴斯奇亞的作品

展示於巴斯奇亞作品上方的曼·雷作品

荷蘭，鹿特丹
Museum Boijmans Van Beuningen
http://www.boijmans.nl

Museum Boijmans Van Beuningen位在藝術廳隔壁。是以Boijmans Van Beuningen的收藏品為主的美術館。保存了15世紀到20世紀的繪畫、雕刻、版畫、手稿等作品，整座館的規模也讓人有氣勢磅礴的感覺。這裡能欣賞到我們所熟知的林布蘭、莫內、達利、梵谷等的作品。

NYOIN's SMALL-TALK

購買荷蘭博物館門票就可以參觀荷蘭全國400多個的美術館及博物館。大約是韓幣七～八萬元左右（約台幣2,000元），有效期限是一年。

風格獨特的物品保管處,衣服被吊掛在天花板上搖搖晃晃,就像裝置藝術一般。

Museum Boijmans Van Beuningen的展覽室

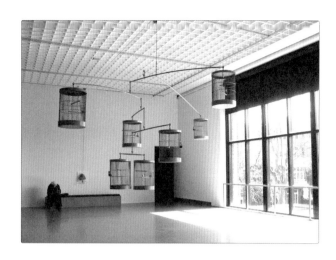

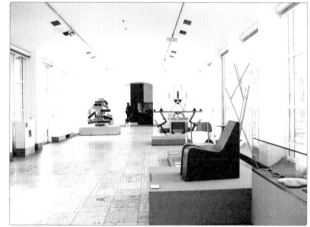

NYOIN's
SMALL-TALK

不知為何展覽館的氣氛讓人感覺很悠
閒，就算整天慢慢參觀也不會有人管
你，氣氛一派和平。

NYOIN's
SMALL-TALK

邊享受溫暖陽光邊喝咖啡的參觀者。

德國，慕森加柏
Abteiberg博物館
**Museum
Abteiberg**

http://museum-
abteiberg.de

在德國旅行時，因為行程排得很鬆，因此可以造訪小城市，我在偶然間順路參觀了位在慕森加柏的Abteiberg博物館。會特別想起這個地方，大概是因為平日白天的關係，所以參觀者很少，可以從博物館感受到特有的靜謐寂寞感。這座博物館是由奧地利建築大師漢斯霍萊因（Hans Hollein）所設計，是座名留現代建築史的知名美術館。Abteiberg博物館在建造時盡可能地保留了大量自然光，減少人工照明，使訪客得以專心在觀賞作品上。遠遠看像座要塞也像座工廠的神奇構造，整座博物館本身就是一件藝術品。

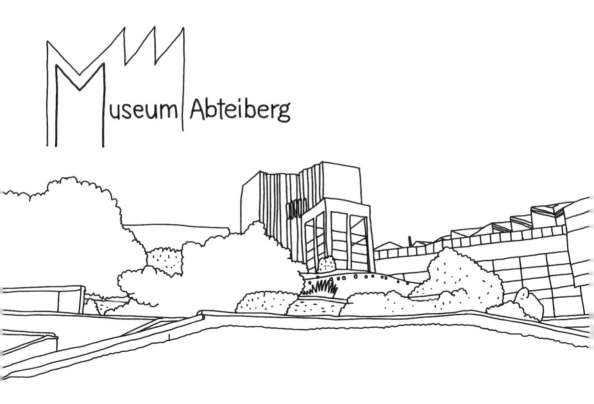

到處灑落在展場內的陽光

Abteiberg博物館展場實景

德國，布魯爾
馬克斯・恩斯特
博物館
**Max Ernst
Museum**
http://www.
maxernstmuseum.lvr.de

德國的布魯爾（Brühl）雖然不是大城市，但就像歐洲大部分國家都是博物館的天堂一般，這裡也有讓我非常想參觀的馬克斯・恩斯特博物館。布魯爾是馬克斯・恩斯特（Max Ernst）的故鄉，該博物館於2005年開館。由於是專門為了這位畫家而設立，所以規模不大。馬克斯・恩斯特可以說是德國超現實主義的代表，在這座博物館裡可以觀賞他的初期作品、手稿及練習稿等，相當令人感動。

NYOIN's SMALL-TALK

馬克斯・恩斯特（1891～1976）是出生於德國的超現實主義代表畫家。他與眾不同的獨特表現手法如「拓印法（frottage）」、「黏貼法（collage）」等就是超現實主義的代表技法。

初次接觸馬克斯‧恩斯特作品的人，可能會覺得奇怪或非現實，不過，如果從他早期的作品一路看回來，就不由得會讚嘆大師果然是大師啊。就像畢卡索的畫一樣，看起來很奇怪的圖並不是因為實力不夠，而是因為裡面蘊藏著意味深厚的暗號。

馬克斯‧恩斯特手稿及
練習稿展示

對新媒體藝術（media art）領域有興趣的人，一定要造訪卡爾斯魯厄（Karlsruhe）。其中我想建議各位一定要去ZKM，光是新媒體藝術展示就算是值得驕傲的世界最大規模，還可以參觀現代美術作品。雖然美術館像座工廠般給人粗獷的感覺，不過場地相當廣大，想要全部逛完至少要花五個小時。ZKM如同工廠般的氛圍，或許是因為這裡其實就是二次世界大戰時的彈藥工廠的緣故吧。原本美術館預計要蓋在其他地方，但因為費用比想像中龐大，因此由公開招募選出的建築師「雷姆·科爾哈斯（Rem Kohlhaas）」改造了寬敞的前軍火大廠大廈卡爾斯魯厄，可以說是抹去戰爭的痕跡並昇華為藝術的偉大案例。

朴南俊（音譯）的新媒體藝術作品

現代美術展示館

卡爾斯魯厄博物館一樓大廳滿是以家庭為單位的參觀者

NYOIN'S NOTE ; 我特有的旅行 儀式〔CEREMONY〕

TAKE A PICTURE!

拍 MUSEUM TOILET

MELBOURNE MUSEUM （墨爾本博物館）

第一次拍的是墨爾本博物館（2007）的馬桶，理由很單純，就只是因為澳洲的馬桶超級大讓我覺得神奇。此後，只要去博物館我都會留心觀察馬桶，也開始用相機拍下來（不過人多的時候，為了避免被誤會成奇怪的人，所以會回制）。

POMPIDOU CENTER （龐畢度中心）

龐畢度中心（巴黎）的化妝室。那個衛生紙跟打開的鐵門（？）不在我的設定中。

KUNSTHAL （藝術廳）

藝術廳（鹿特丹），稍微拍到了自己。因為廁所實在是太小了，不過其他間看起來也差不多，我想應該就是它的風格吧。

NAI (Netherland Architecture Institute)

荷蘭建築學會博物館（鹿特丹）

BOYMANS VAN BEUNINGEN MUSEUM

Boijmans Van Beuningen博物館（鹿特丹）。建築物本身就已經歷史悠久，所以廁所也充滿了歲月痕跡。

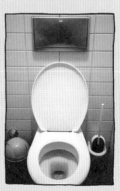

RED DOT DESIGN MUSEUM

紅點設計博物館（埃森）

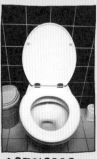

ABTEIBERG MUSEUM

ABTEIBERG博物館（蒙森加柏）

MUSEE RENE-MAGRITTE （馬格里特博物館）

勒內・馬格里特博物館（布魯塞爾）

通常去旅行時我會做的重點事項（幾乎都是博物館之旅）

1 拍博物館廁所的馬桶！　　**2** 在博物館裡的咖啡廳喝咖啡！

3 在藝術商品店　　　　　　**4** 蒐集免費傳單‧明信片‧摺頁廣告！
（Art Shop）裡購物！

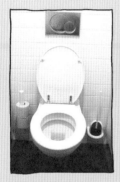

MÜNCHNER STADT MUSEUM
慕尼黑市立博物館
（慕尼黑）

PINAKOTEK DER MODERNE

慕尼黑現代藝術陳列館
（慕尼黑），廁所的照明
就像藝廊一般，讓我帶著
肅然起敬的心拍下照片。

KUSTBAU LENBACHHAUS

（連巴赫‧慕尼黑）
所經營的展示空間。

MAX ERNST MUSEUM

馬克斯‧恩斯特博物館（布魯爾）

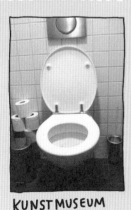

KUNSTMUSEUM STUTTGART

斯圖加特藝術博物館
（斯圖加特）

WALLRAF DAS MUSEUM

瓦爾拉夫‧里夏茨博物館
（科隆）

ZKM：ZENTRUM FÜR KUNST UND MEDIENTECHNOLOGIE
（卡爾斯魯厄）
新媒體藝術中心
廁所入口的CCTV（裝置作品）
帶著驚嚇的心情進去後，
才發現裡面是這個讓人驚喜的裝置藝術。

KUNSTMUSEUM
巴塞爾美術館（波昂）

作畫的地方就是工作室

身為插畫家每個人都會對工作室抱有浪漫幻想。我也十分想要個人工作室或辦公室，不過因為實際的經濟條件不允許，只在住的地方布置了自己的工作空間。兩個房間裡其中一個當做寢室，另一個則當成工作室使用。

對於能夠嚴格自我管理的人來說在家工作很棒，但像我這種懶到不行的人，就不是那麼簡單了。由於不像在學校或公司，時間已經強制規定好，所以起床時間、睡覺時間、吃飯時間、工作時間等全部都要自己決定。以前也曾像去公司上班的人一樣，早上起床立刻刷牙洗臉吃早餐，然後換上外出服坐在書桌前工作，不過很快就覺得麻煩。就是因為想要自由的生活，才選了自由業這個工作，為何要故意cosplay得像上班族一樣呢。不過相反地，我把房間的用途分為寢室跟工作室，特別是書桌跟床離得遠遠的，頗有助於讓我集中在工作上。托這個房間構造的福，我才幾乎不會發生在工作中動不動就睡著這種慘事。

不過在家工作的話，和人見面對話的機會就少了，很容易像積水一樣停滯不前，要經常警惕這一點。

我對糙米飯、有機食品、在地食材等十分有興趣，水也自己煮來喝，也種了小小植栽。自由插畫家生活的好處，就是即使只有少部分，但可以讓我用自己想要的方式生活。

相反地，住的地方就是工作室，好處就是能夠節省上下班時間和費用。把那些浪費的時間收集起來，可以隨心所欲幫整天的行程做各種規劃。上班族難以同時進行的飲食調整和運動，我想怎麼做就怎麼做，真是太棒了。

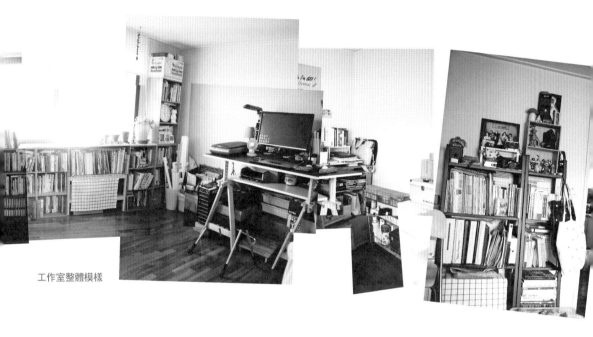

工作室整體模樣

把工作室整理得一絲不苟（？）才有辦法專心工作，可以的話，我會努力經常維持這個狀態。小時候我的房間經常髒亂得像戰場一樣，漸漸長大後房間都自己收，愛整潔乾淨到自己都嚇了一跳。^^v

工作室的
年度變化，
2009年前

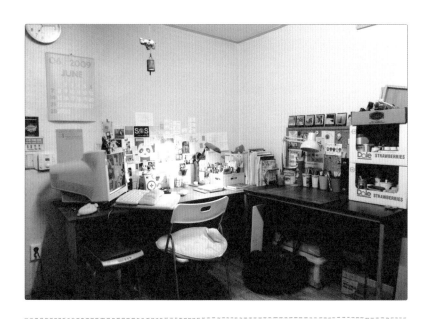

NYOIN's
SMALL-TALK

以前喜歡把自己的收藏品擺出來展示，從海報、明信片到名片，只要是喜歡的東西都
往牆壁上貼，玩具也全都放在顯眼的地方。

懷念的CRT螢幕，炫耀一下我12吋的大繪圖板　　佔領我工作室一角的玩具架

NYOIN's SMALL-TALK

把牆上貼得又厚又髒的海報、明信片等全部撕掉，讓牆壁保持最簡潔的狀態。之前鍾愛的CRT螢幕也果斷地丟掉，換成了較不占位置的液晶螢幕。由於主要是用數位方式創作，所以書桌上繪圖板和掃描機佔了最多位置。不過基於對手繪的浪漫遐想，故意也留了書桌一角來放色鉛筆或顏料。

2013年搬到了陽光充足的地方，便開始養起了盆栽。之前住的地方因為陽光照不太進來，心理上也有陰暗沉重的感覺，新家則是陽光充足，所以我的心情總是溫暖舒暢。在栽種植物時，也感受到對生命的責任感，剛開始時野心很大，連香草跟蔥都種過，不過果然還是沒轍。我好像還是適合健壯又可以活很久的植物。

每次搬家的時候，總是讓搬家公司的人很辛苦，因為跟其他物品比起來，書還是比較多。書櫃的一邊是我作畫過的書籍，剩下的則是參差不齊地放滿了還沒分類的書。雖然有個小小願望是想把書籍按照書背顏色來整理排列，不過好像很難達成。

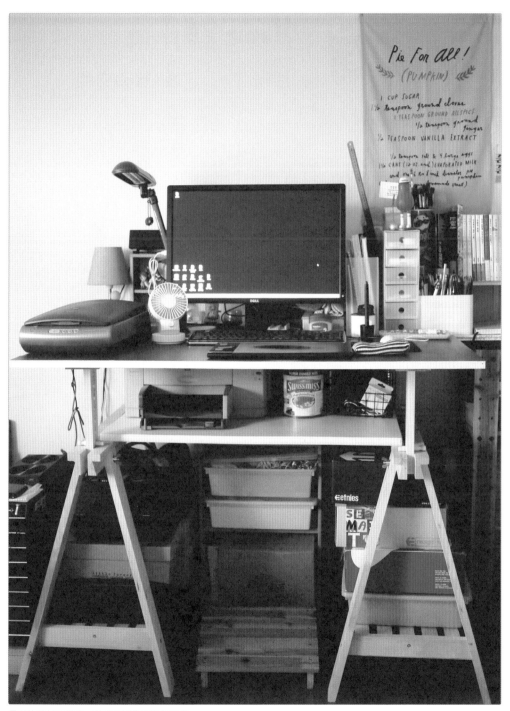

最近換的新工作桌，變成要站著工作的環境。

; Home + Office

住辦合一，介紹我的空間

1 工作室／寢室 分開！

讓視線稍微可以垂下來注視

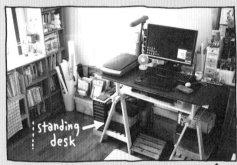

standing desk

; 從幾個月前開始實施「站著工作」，
因為主要用電腦工作，腰跟脖子
都痛到不行，才採取了這個特別措施，
到目前為止工作起來覺得很滿意。

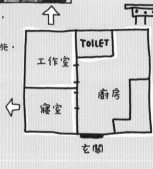

工作室

TOILET

寢室

廚房

玄關

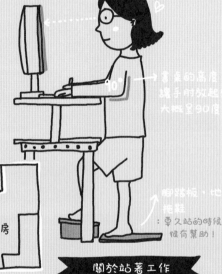

90° → 書桌的高度
讓手肘豎起來
大概呈90度

腳踏板、地毯、
拖鞋
; 要久站的時候
很有幫助！

關於站著工作

; 「站著工作」約兩個月後的心得
① 腰、脖子的疼痛減少許多
② 因為一直站著腳會痛，
就會多休息
③ 在工作的時候不會想睡覺
④ 對毫無運動量跟活動量的我來說，
可以讓我在生活中盡可能地活動
⑤ 非常有助於集中

但這只是個人經驗～請當個參考就好！

; 靠近頭的那面牆壁什麼都不貼，
總共維持了十年吧。工作多的時候，
有時會日夜顛倒，有時還要分次睡覺，
所以「睡覺的空間」變得很重要。
寢室盡可能的簡單，想著這個地方
是純粹為了睡覺的空間來打理的。
放有不用擔心秒針聲音的電子鐘、
熬夜到天亮才睡覺時必備的眼罩、
防止噪音的耳塞、幫助睡眠的
香氛精油等。

HOME ♡ SWEET HOME

2 讓我心情愉快 的東西！

冰箱的門

；雖然牆壁都盡可能留白，
但冰箱門是例外。

每次開關門時，看到上面貼滿我喜愛的事物，
心情就很愉快。冰箱門上貼滿了最近開始旅行
的朋友送的磁鐵，雖然沒去過那個地方，
但仍可以想像，是生活中的小確幸。

FAVORITE
THINGS

；讓自己喜愛的事物、
會讓心情變好的事物
充滿整個空間的話，
在家裡工作就變得
更愉快了。

NYOIN' CAFE

；因為整天在家的時間很多，所以最近
比較關注「怎麼樣可以輕鬆愉快地待
在家」，對於飲食的關注也提升了。
咖啡廳一、兩天會去一次，沒有辦法
每天都去，即使設備水準沒那麼齊全，
還是想讓咖啡和茶之類的飲料
能方便在家飲用。

一定要知道的節稅重點、
著作權及合約書

…即使麻煩也一定要知道的「節稅重點」

…著作權，自己的權利自己守護！

…合約書條款務必要仔細閱讀

…來看看出版界標準合約書

即使麻煩也一定要知道的「節稅重點」

在以自由插畫家的身分工作幾年後，開始到了要煩惱綜合所得稅的時期。申報綜合所得稅的方法有四個，直接到各地方的稅捐稽徵處辦理、在財政部稅務入口網站上申報、利用手機或平板電腦下載報稅App申報、寄回繳稅取款委託書等方法。

如果收入不多的話，大多是用網路直接在財政部電子申報繳稅服務網站（tax.nat.gov.tw）上申報，不過當收入多到難以自己處理時，透過稅務代理人或會計師來申報，就會方便許多。接下會有對稅金管理更詳細的說明，請多加仔細閱讀。

Illustrator
（收入者）

Client
（支付者）

・納稅義務人

・大部分的插畫家都是
未登記為業者的個人
收入者

・個人勞務報酬所得
（簡單來說就是自由業）

・<u>預扣義務者</u>

：支付所得或收入金額者（預扣義務者），
代替領取所得者（納稅義務人）事先將
一定金額（預扣稅額）扣除後繳納之制度。
不過，支付金額為兩萬元以上時，
才會預先扣稅。

例：如果是三萬元的委託案，
則作家收到的金額是扣除10%
（三千台幣）後的27,000元。

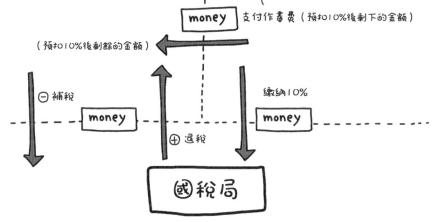

money　支付作畫費（預扣10%後剩下的金額）

（預扣10%後剩餘的金額）

⊖補稅　money

繳納10%　money

⊕退稅

國稅局

結算申報綜合所得稅時，
在精算過已事先徵收的10%稅金後，
退稅（+）給納稅義務人或繳交稅金（–）

必須知道的
綜合所得稅
申報
基本事項

❶ 插畫家從客戶收到的費用通常是事先扣除了10%的稅金（單筆費用超過20,000元的預扣稅金）和2%的二代健保補充保費（單筆金額超過5,000元）。如果具有參加相關職業工會的證明文件（如：書畫美術人員職業工會、藝文創作人員職業工會、美工編輯設計職業工會），則可免扣取補充保險費。不過加入工會時，仍需繳交不等的年費及勞保費，插畫家可依自己的收入比較考量，哪一種方式對自己較為有利。

❷ 自由插畫家因為沒有營利事業登記，屬於個人綜合所得，只需要申報所得稅即可。大部分的自由插畫家都沒有申請公司登記，所以本書只依一般插畫家的情況來說明。

❸ 綜合所得稅的所得金額以全年度（如果現在是民國104年的話，就是以民國103年的所得金額為基準）所得金額為標準來判斷。

NYOIN's
SMALL-TALK ☕

如同在❸說過的一樣，稅金管理的內容中常常會出現「上一年度」、「前年度」等用詞。因為這部分蠻容易搞混的，因此以今年民國104年為基準，在本書中「上一年度」以103年來表示、「前年度」以102年來表示。

❹ 每年的報稅期間，連結至財政部電子申報繳稅服務網站（tax.nat.gov.tw）後，在熱門主題區點選「稅額試算服務」，就可以看到前年度所申報的扣繳憑單。到了申報時間國稅局也會寄發「試算稅額通知書」，裡面也是相同的內容，請務必要確認並申報。

NYOIN's
SMALL-TALK ☕

在「稅額試算服務」中，可以確認企業統一編號、所得種類、預扣稅金等資訊。

綜合所得稅申報期間前，「試算稅額通知書」會以郵件寄達，附表有「結算稅額繳款書」（稅額在兩萬元以下，可自行至各便利商店繳納）及「結算稅額繳稅取款委託書」（填寫完畢郵寄至國稅局）。

NYOIN's SMALL-TALK

試算稅額通知書的內容跟財政部電子申報繳稅服務網站中「稅額試算服務」的內容一樣。

❺ 使用財政部電子申報繳稅服務網站（tax.nat.gov.tw）自行申報，就可以簡便地處理好了。不過需要自然人憑證，請務必要事先準備好。

❻ 扣繳憑單皆可在財政部電子申報繳稅服務網站（tax.nat.gov.tw）上查詢，並因應所得稅各式憑單無紙化正式上路，客戶可免寄發各式扣繳憑單。

❼ 申報綜合所得稅後，如可退稅時，退稅時間為「7月底與10月底」兩批。退稅期間可能會有變動，詳情請上財政部稅務入口網（www.etax.nat.gov.tw）查詢。

❽ 進入財政部電子申報繳稅服務網站（tax.nat.gov.tw）後，點選「綜所稅結算申報」→「電子申報」就可以看到電子申報使用方法的詳細內容了。

SPECIAL BOX ✳✳ 必知！稅金用詞

綜合所得稅計算公式

所得淨額＝所得總額－免稅額－扣除額（標準或列舉）－特別扣除額

應納稅額＝所得淨額 × 適用稅率－累進差額

免稅額

一般上班族，即支領的收入類別代號為50薪資時，每人免稅額為85,000元；自由工作者所支領的接案費用，若收入類別為9B（執行業務所得，如稿費、翻譯費、演講費等）時，則可享每人18萬的免稅額。

扣除額

每人標準扣除額為90,000元。

特別扣除額

薪資特別扣除額為128,000元，若為自由工作者沒有薪資收入，就不能扣除這項扣除額。

適用稅率

民國103年度稅率級距對照表如下：

綜合所得淨額	稅率	累進差額
520,000元以下	5%	0元
520,001~1,170,000元	12%	36,400元
1,170,001~2,350,000元	20%	130,000元
2,350,001~4,400,000元	30%	365,000元
4,400,001元以上	40%	805,000元

所得定義及範圍

薪資所得50：依所得稅法第十四條第三類規定：薪資包括薪津、俸給、工資、津貼、歲費、獎金、紅利及各種補助費。

執行業務所得9A：稱執行業務者，指律師、會計師、民間公證人、建築師、技師、表演人、著作人等及其他以技藝自力營生者。依執業內容不同，可扣除15%~78%扣除額。

執行業務所得9B：個人稿費、版稅、樂譜、作曲、編劇、漫畫及講演之鐘點費之收入。可扣除30%扣除額。

執行業務所得者

簡單來說想成是自由業者（職業球員、藝人、作家、保險企劃師、補習班老師等）就對了。指自己不是在固定營業場所（辦公室或工作室等）及固定職員的狀態下，根據個人實際績效來自由獲取收入之服務業從事者。個人服務所得者雖然不方便登記為業者，不過營業場所固定或雇用職員的話，就一定要根據稅法所規定登記為營利事業。

教你如何自己申報：
財政部電子申報繳稅
服務網站使用方法

一般來說，直接在電子申報繳稅網站（tax.nat.gov.tw）上申報是最方便的。只要下載報稅軟體，並搭配自然人憑證的方式來登入。

❶ 點選「軟體下載」→電子申報程式IRX16.23版

EDITOR'S
SMALL-TALK

申辦自然人憑證需本人攜帶國民身分證正本，親至鄰近的戶政事務所提出申請，並繳交憑證IC卡工本費250元，當日即可完成憑證IC卡的簽發。可在網址http://moica.nat.gov.tw/（憑證作業／憑證申辦窗口RAC），查詢相關資訊。

❷ 啟動「綜合所得稅電子結算申報繳稅系統」，會出現以下畫面，點選「使用一般版」。

網路報稅安全注意事項

本人已閱讀並瞭解「網路報稅安全注意事項」，並會注意妥善保管個人之報稅等機敏資料。

1．勿在不明的網站上報稅或下載報稅軟體，正確報稅網站為 http://tax.nat.gov.tw。

2．報稅及機敏資料勿於安裝P2P共享軟體（如：Foxy、eMule、BitTorrent、BitComet 等等數十種）的電腦環境中使用；並於報稅完成後，將個人報稅資料自電腦硬碟中 移除，以確保個人資料安全。

3．勿在公眾電腦（如網咖）上報稅。

4．勿在未安裝防毒軟體、防火牆的電腦環境上報稅。

5．請隨時更新電腦上的修補程式及病毒碼，報稅前掃毒以確認電腦安全。

6．報稅後可至電子報稅系統（http://tax.nat.gov.tw）查詢資料上傳情形。

7．勿委託他人代為報稅。

注意：本軟體提供無障礙使用環境，需搭配視覺障礙輔助工具使用

▶使用一般版　　　▶無障礙版輔具版　　　▶離開本系統

查詢是否符合適用稅額試算服務措施對象

❸ 進入「綜合所得稅電子申報繳稅系統」，點選「使用網路申報方式登入」。

綜合所得稅電子結算申報繳稅系統

15.00版 103年04月15日製
tax.nat.gov.tw

102年度個人綜所稅電子結算申報繳稅系統

請選擇登入方式

網路申報【須於103年6月3日前以網際網路傳送資料成功（系統會回傳檔案編號號碼）才算完成申報】

◉ 使用網路申報方式登入

二維申報須以列印之二維申報書於103年6月3日前送至稽徵機關才算完成申報作業

○ 使用二維條碼申報方式登入
（二維條碼方式無法匯入稽徵機關查調之所得資料，欲匯入請選擇網路申報－IDN＋戶號方式）

▶下一步　　　▶取消

❹ 拿出自然人憑證卡片，插入讀卡機中，選擇「使用自然人憑證IC卡登入」，點選「下一步」。

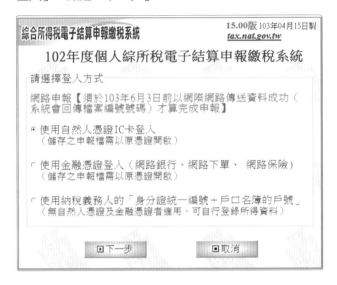

❺ 輸入自己的自然人憑證密碼，進入下一個畫面後，輸入自己的身分證字號。

❻ 登入之後，點選第二項「下載當年度所得、扣除額、稅籍資料或本年上次上傳申報資料」。

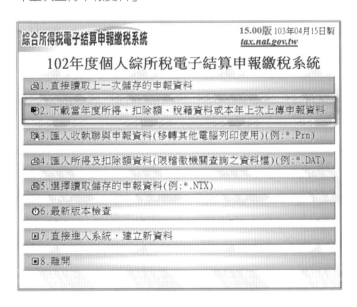

❼ 填寫「基本資料」，如戶籍地址、通訊地址、配偶資料（如果有的話）等。

❽ 填寫「扶養親屬」，如果父母或家人符合扶養資格，可以加入抵扣稅額。

❾ 在「所得資料」中，可以查看該年度的所得明細。

❿ 填寫「標準或列舉扣除」。

⓫ 確認「扣除額」是否正確。

⓬ 進入「試算及上傳」，就可以看到計算好的稅額。再完成左下1、
2、3的步驟，最後是4「點選申報資料上傳」，就完成了。

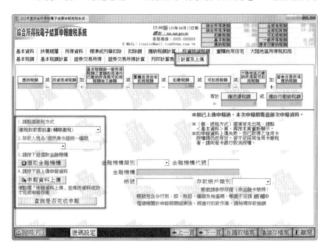

⓭ 國稅局製作了網路報稅的教學影片，可至以下網址觀看。

https://youtu.be/53P5FzbRDkE

透過會計師來申報

我開始透過會計師來幫忙申報所得，是因為雖然收入稍微增加，但退稅卻是大幅減少的緣故。一開始是半信半疑地透過會計師來申報，結果比我自己直接申報時，反而退稅的金額變得更多了，要操心的部分也減少很多，非常方便。

NYOIN's
SMALL-TALK

如果收入稍微增加了的話，透過會計師來申報綜合所得稅會很方便。根據所得金額會收取申報代理費，不過優點是跟自己申報時比起來能夠盡可能收到最多退稅，補稅也會減到最少。

練習申報稅金

綜合所得稅申報軟體只有在申報期間才開放使用。但是在財政部稅務入口網上有「綜合所得稅試算」的選項，在非申報期間也可以練習試算。

❶ 進入財政部稅務入口網（www.etax.nat.gov.tw），點選「線上服務」→「線上稅務試算」→「簡易估算國稅稅額」→「綜合所得稅試算」。

❷ 出現一個申報系統的表格，按照項目輸入，就可以練習所得稅的試算了。

公告訊息	重大政策	稅務資訊	外僑稅務服務	外商參展退稅	線上服務	書表及檔案下載	交流園地

線上服務

- 線上申辦
- 線上查詢
- 線上稅務試算
- 公示資料查詢
- 電子申報繳稅服務

字級設定 小 中 大
🖶 友善列印 ← 回上一頁

一首頁 > 線上服務 > 線上稅務試算 > 簡易估算國稅稅務 > 綜合所得稅試算

綜合所得稅試算

※本程式僅提供簡易估算稅額功能，實際應納稅額請讀另依申報書填寫計算。
綜所稅試算：僅供參考(103年) (本試算服務對於有配偶者，僅提供夫妻各類所得合併計算之單一方式估算稅額。)

婚姻狀況　　　單身 ⬍

(綜合所得總額 - 免稅額 - 扣除額) X稅率 = 綜合所得稅

一. 綜合所得總額

1. 薪資：(憑單格式代號50)	A.本人薪資：	0	元
	B.配偶薪資：	0	元
	C.扶養親屬：	0	元
2. 利息：(憑單格式代號5A)	0		元
3. 緩課股票股利：(憑單格式代號71M)	0		元
4. 除上述以外的各類所得：	0		元

二. 免稅額

1. 未滿70歲	0	人 (包含本人及配偶)
2. 70歲以上	0	人 (限本人、配偶及受扶養直系尊親屬)

三. 扣除額

1. 一般扣除額：	標準扣除額：金額79000　　元 (本欄金額自動計算免填寫) 列舉扣除額：金額0　　　元 1.本項目選擇使用列舉扣除額者須填寫金額。選擇標準扣除額者略過不填。 2.依所得稅法規定，未辦結算申報者不適用列舉扣除之規定，是選擇列舉扣除額	
2. 薪資所得特別扣除額：	0　　　　　　元 (本欄金額自動計算免填寫)	
3. 財產交易損失扣除額：	0　　　　　元	
4. 儲蓄投資特別扣除額：	0　　　　　　元 (本欄金額自動計算免填寫)	
5. 身心障礙特別扣除額：	0　　　　人・金額0　　　　　元(本欄金額自動計算免填寫)	
6. 教育學費特別扣除額：	0　　　　人・金額0　　　　　元(每名子女每年之扣除金額以25,000為限)	
7. 幼兒學前特別扣除額：	0　　　　人・金額0　　　　　元(每名子女每年之扣除金額以25,000為限)	
綜合所得稅金額：	0　　　　　元	

試算結果　重寫

▲ TOP

194

SPECIAL BOX ∺Q&A，直接詢問會計師吧！

Q. 不同的綜合所得稅申報方式各有什麼優缺點呢？

A. **網路自行申報**
優點是只要有簡單的稅金知識，無論是誰都可以輕易使用網路來自行申報。

至稅捐稽徵處申報
直接到稅捐稽徵處申報稅金，由國稅局的專員幫忙申報，優點是在相關稅金知識不足時，可以得到免費幫助。不過，報稅期間的報稅人總是非常多，通常都要等待一些時間。

透過會計師申報
透過會計師申報時，納稅者只要交出必備文件，剩下的其他事項會計師都會幫你處理好，相當方便。而且會計師會幫納稅者找出最有利的節稅方法，退稅的福利就有可能會增加。不過要支付一定的稅務手續費，因此，能不能達到理想中的節稅效果，還是要事先調查一下。

Q. 自行申報綜合所得稅與透過會計師申報時，聽說退稅的金額差異很大，這是為什麼呢？

A. 會計師因為有專業的稅金知識，所以能幫助納稅人盡可能以最有利的方式計算，爭取到最多的退稅。

Q. 我知道自由業者的所得類別應該歸在「執行業務所得」中，稅金的算法和薪資是否不一樣？還有申報人可以直接變更代碼嗎？

A. 工作內容不同，估算綜合所得稅時的方法也不同。舉例來說，插畫家暫時當了一陣子補習班講師的話，所得類別就有可能會是50（授課鐘點費）或是9B（演講鐘點費），預扣稅金、免稅額和扣除額，就會有所差異。

不過，如果一樣是插畫的工作內容，所得類別代碼應為9B（稿費），但在沒有其他理由的情況下被寫成50（薪資）時，可能是因為預扣稅金承辦人員不清楚插畫家真正的工作的關係。

希望被寫上正確的所得類別代碼的話，就要事先向客戶的預扣稅金負責人員確認，或是事後要求修正，插畫家無法任意做變更。

Q. 自由插畫家沒有登記為營利事業跟有登記為營利事業的差別在哪裡？

A. 若登記為工作室或公司營利事業，與客戶的交易就必須要開發票往來，所有收入都要另外申報5%的營業稅。不過，優點是包含自己購買的必需品或通訊費等支出，都可以扣除費用。

沒有營利事業登記的插畫家，就是提供所謂的個人服務，也是所得稅法上所謂的個人收入者，也就是我們常說的自由業者。

因為自由業者沒有登記為營利事業，所以從客戶支付款項時，會先扣除10%的綜合所得稅，剩下的金額才是自由業者會收到的款項。

會計師的
SMALL-TALK

10%的預扣稅金，其實就跟薪資所得者每個月收到薪資時先預扣6%所得稅一樣。只有一個地方不同，薪資所得者每個月公司還會扣除勞保和健保，而自由業者則不用扣除。但通常自由業者根據不同情況，需自行繳納國民年金或工會勞保費、健保費等。

著作權，
自己的權利自己守護！

著作權與合約書　著作權及合約書是插畫家的權利中最需要重視的部分。案子結束後，有時會與剛開始談的不同而難以遵守，或是過程中對方違背的事項也無法挽回。不只插畫家，只要是韓國出版業相關人士的話，一定都耳聞過「雲朵麵包事件」，著作權到底有多重要，可以說是很具代表性的例子。

以自由插畫家的身分工作至今，我未曾遇過盜用或剽竊我的圖、或者是拋棄著作權所導致受害的情況。雖然有幾次讓與重製權的書籍被發行成電子書，由於不是賣得太好的書，即使心裡有點疙瘩，就這樣隨它去了。不過，現在想起來，因為金額不大，就屢次簽下讓與著作權的合約，還覺得這樣的舉動沒什麼大不了，對著作權人來說，這種想法是非常不正確的。可能是覺得「雲朵麵包事件」之類的事不會發生在自己身上，才會置身事外吧。

在自由插畫家工作初期，為了賺取生活費而必須要不停地畫畫，根本沒有餘裕去思考讓與著作權的事。就這樣帶著被案子追著跑的心情工作七年至今，對我來說，讓與著作權在原則上是錯誤的，但不能因為這樣就要遭受責怪或說自己做了不對的事。

這麼想著時，我去聽了「韓國藝術人福祉財團」為插畫家舉辦的實務教育講座，再次思考了關於著作權法及簽訂合約書的事宜。以此為契機，我把七年間簽下的合約書全部拿出來檢討。過去只要客戶一說「畫家老師，請在這裡簽名」，合約書上密密麻麻的條款我讀也沒讀，一秒都毫不猶豫地就簽了。即使是知名的大企業或出版社，也會理直氣壯地遞出著作權讓與合約書，但我卻連一絲懷疑都沒有，就在合約上簽了名。最不應該的就是簽下名的我，但我還是認為簽署著作權讓與合約書這樣的慣例，分明就是錯誤的行為。

至今我所簽下的著作權讓與合約書

事實上，幾年前我和一間著名的食品公司合作時，要求著作權授權的合約，卻遭到公司高層的反對，我和公司高層及承辦人員討論後，無法達成共識，後來還是簽了讓與合約書。那時他們的說法是：「如果我們不委託你的話，這圖畫根本就不會存在，你憑什麼主張著作權呢？這種事我還是第一次遇到。」

當時的我完全不了解著作權法，就委屈自己這樣讓它過去，但是，法律上明確標示著作物的權利即是屬創作著作物的人所有，不須經過著作權登錄或出版等程序或形式，即受自動產生原則所保護，即使是依據勞務契約產生的著作物，若在合約書上無其他特約，則管理製作物之權利仍屬著作物之創作人所有。

不過換個立場來想，假如我是出版社編輯，找到了一位與自己正在企劃中的書風格相符的插畫家，將公司制式的合約依照格式印出來後，直接交給了插畫家，可是，插畫家看到合約中讓與重製權的條款，就表示不願簽名，該怎麼辦？為了插畫家改變合約嗎？還是要找其他二話不說就簽約的插畫家呢？我想大部分的客戶應該都會找新的插畫家吧。要修改公司的制式合約，需要經過非常繁瑣的過程，反而找一個可以替代的插畫家，就容易得多。因為這樣的現實，造成了對插畫家不利的情況，也產生了不公平的合約條款。

一般來說，出版社會支付文章作者版稅，但卻要求插畫家讓與著作權，或許是因為他們覺得插畫不過是轉包工作，而不是跟插畫家分工合作。因此，在對著作權的認知上，無論是插畫家或客戶都要一起改變，才是最重要的問題。

版稅為著作權使用費，以「圖書定價×版稅率×發行本數」來計算。根據情況不同，如果在實際執行前，有支付預付金的話，在書籍出版後，扣除預付金的剩餘金額即為版稅收入。

必知！
基本著作權法

著作權法在經濟部智慧財產局（http://www.tipo.gov.tw）可以搜尋，也可以和案例一起參考，較容易理解。剛開始可能會覺得法律用語比較艱澀難懂，但因為著作權法是插畫家必知的重要事項，務必要認識它。

以下的內容是根據自己的基準摘錄著作權法中必知的部分，想知道更詳細內容的話，建議直接找著作權法來閱讀。

經濟部智慧財產局網站

SPECIAL BOX ☀ 必知！著作權基本用語

著作權	著作人於著作完成時享有著作權。（第10條）

 ‧著作人格權：不得讓與、繼承

 公開發表權/姓名表示權/同一性保持權/名譽權

 ‧著作財產權：可讓與、繼承

 重製權/公開演出權/公開傳輸權/公開展示權/散布權/出租權/改作權

著作	指屬於文學、科學、藝術或其他學術範圍之創作
著作人	創造出著作物的人
著作權者	符合下列任一項者即為著作權者，使用別名或筆名簽訂契約亦認定為著作權者。

 ‧在著作之原件或其已發行之重製物上，以通常之方法表示創作人之本名或眾所周知之別名者。

 ‧在公開演出或公開傳輸著作物內容時，以創作人的本名或廣為人知的別名來標示者。

重製	指以印刷、複印、錄音、錄影、攝影、筆錄或其他方法直接、間接、永久或暫時之重複製作。於劇本、音樂著作或其他類似著作演出或播送時予以錄音或錄影；或依建築設計圖或建築模型建造建築物者，亦屬之。
散布	指不問有償或無償，將著作之原件或重製物提供公眾交易或流通。
發行	指權利人散布能滿足公眾合理需要之重製物。

NYOIN's SMALL-TALK ☕

雖然原則上是「著作人＝著作權者」，一旦著作財產權被讓與或繼承的話，著作人跟著作權者就會分開。但著作人格權因為無法被繼承或讓與，因此仍屬於創作人。通常講著作權者時，指的是著作財產權者。

公開發表　權利人以發行、播送、上映、口述、演出、展示或其他方法向公眾公開提示著作內容。

編輯著作　指就資料之選擇及編排具有創作性者為編輯著作，以獨立之著作保護之。編輯著作之保護，對其所收編著作之著作權不生影響。

　　　　‧將編輯製作物以獨立的著作來保護
　　　　‧編輯著作物的保護是指編輯著作之構成部分的素材也有著作權，其餘的部分，根據此法所保護之權利並不受影響。

改作（第6條）

　　　　‧指以翻譯、編曲、改寫、拍攝影片或其他方法就原著作另為創作，以獨立之著作保護之。
　　　　‧衍生著作之保護，對原著作之著作權不生影響。

著作財產權的讓與（第36條）

　　　　‧著作財產權得全部或部分讓與他人或與他人共有。
　　　　‧著作財產權人得授權他人利用著作，其授權利用之地域、時間、內容、利用方法或其他事項，依當事人之約定；其約定不明之部分，推定為未授權。

出版權（民法債篇第9節）

・稱出版者，謂當事人約定，一方以文學、科學、藝術或其他之著作，為出版而交付於他方，他方擔任印刷或以其他方法重製及發行之契約。（第515條）

・出版權於出版權授與人依出版契約將著作交付於出版人時，授與出版人。（第515條之1）

・著作財產權人之權利，於合法授權實行之必要範圍內，由出版人行使之。（第516條）

EDITOR'S SMALL-TALK

想了解著作權法相關事項的話，推薦下列兩個網站

・經濟部智慧財產局：http://www.tipo.gov.tw

・全國法規資料庫：http://law.moj.gov.tw

全國法規資料庫網站，在左上角的「法規查詢」中，輸入「著作權法」即可。

合約書條款務必要仔細閱讀

客戶在委託案子時要求簽訂合約的情況，實際上並不多。雖然原則上在執行開始前要簽合約，但大部分都是口頭約定。雖然說與其簽下不公平的合約，不如完全沒有合約，或許會更好，但基本上簽合約書是保護自己最安全的方法。

到目前為止，我所簽下的合約書標題非常多樣，有「美術著作物著作財產權讓與合約書」、「插圖開發契約書」、「插畫智慧財產權讓與契約書」、「插畫著作財產權讓與合約書」、「插畫開發合約書」、「勞務（插畫製作）契約書」等數十種的名稱。份量也各有不同，從只有一張到六張的合約都有。其中也有名稱寫著「出版授權契約書」，但內容上卻和讓與合約別無兩樣。

七年間雖然簽了許多合約書，但我卻是不久前，才開始好好閱讀條約內容。為了寫這本書，我再次翻出合約內容來看，居然大部分都是令人為之氣塞的合約書，不禁覺得「我真是太單純了啊！」最近像我這樣的自由業者對著作權的關注日漸提高，卻有很多合約書上提到「讓與」相關的條款，都巧妙地玩文字遊戲，讓我們無法輕易察覺。即使無法斷定說「這個才是正解！」，以下一起來看看我累積至今的合約，一起找出需要注意的地方吧。

NYOIN's SMALL-TALK

著作權相關內容由朴炯淵（音譯）律師提供協助。

以與知名出版社簽的單行本插畫合約書為例。在2009年及2011年兩次的作畫委託，簽下了「著作權讓與合約書」。但是，兩份合約書中，就有三條做了變更。2009年時，明確記載為「本插畫之著作權歸乙方所有。」的部分，2011年修改為「甲方將本插畫與相關之所有權限讓與乙方，著作權歸乙方所有。乙方對本契約及其相關設定之一切權利，擁有排他及獨占之權利。」也就是說，「本插畫之著作權歸乙方所有」是指除了改作重製權外，讓與其他相關權利的意思。

插畫合約書

1.甲方負責繪製本插畫為適合出版的狀態，至○○○○年○○月○○日為止須讓與乙方。

2.乙方得以評價本插畫之品質，假若完成之插畫未符合乙方要求之一定水準時，乙方得以要求修改或再次作畫，甲方須遵從此要求。

3.本插畫之著作權歸乙方所有。
．
．
．

（中略）

2009年合約書

插畫合約書

1.甲方繪製本插畫為適合出版的狀態，至○○○○年○○月○○日為止須讓與乙方。

2.乙方得以評價本插畫之品質，假若完成之插畫未符合乙方要求之一定水準時，乙方得以要求修改或再次作畫，甲方須遵從此要求。

3.甲方將本插畫與相關之所有權限讓與乙方，著作權歸乙方所有。乙方對本契約及其相關設定之一切權利，擁有排他及獨占之權利。

（中略）

2011年合約書

律師的
SMALL-TALK

根據著作權法的內容，「第36條（著作財產權讓與）❶著作財產權得全部或部分讓與他人或與他人共有 ❷著作財產權之受讓人，在其受讓範圍內，取得著作財產權❸著作財產權讓與之範圍依當事人之約定；其約定不明之部分，推定為未讓與。」也就是說，如果沒有特別約定要讓與重製權，就算是著作權讓與合約也不會讓渡所有著作財產權利的意思。

範例 ❷：
著作物管理

<div align="center">著作權讓與合約書</div>

上述著作物之著作財產權（讓與人）閔孝仁（以下稱「甲方」）及受讓人
〇〇〇（以下稱「乙方」）簽訂契約如下：

第一條 （著作財產權之讓與）

甲方將上述著作物之全部、以上述著作物原作之重製物、以上述著作物構
成部分製作之編輯著作物等，製作及使用權利全部讓與乙方。

<div align="center">（中略）</div>

第七條 （著作人格權之尊重）

乙方須尊重上述著作物著作者之著作人格權。在必要的變更、增補及修改
增減下，須知會著作者，若乙方將甲方提供之完整原稿任意加以修改，導
致發生侵害著作人格權之糾紛時，乙方須負擔責任。

光看就讓人覺得可怕的「著作財產權讓與合約書」，裡面的第一條，
短短的句子裡就寫下了將著作財產權及重製權、編輯著作之製作及使
用權利全部讓與的內容，這種契約書對插畫家來說，是最危險的不公
平交易合約。

律師的
SMALL-TALK ☕

Q：重製物或編輯著作等改作看來是在所難免的，那同一性保持權要怎麼解釋呢？

A：重製權是另外的著作權，因此，同一性保持權是在同一著作權內的權利。舉例來
　　説，編輯著作物是另一個著作物，編輯著作權者也在該編輯著作物中持有同一性保
　　持權。

律師的
SMALL-TALK ☕

合約書的內容比標題更重要。因此，與
其在意合約的標題，更應該要仔細閱讀
條款中關於著作權相關的內容。

範例 ❸：
曖昧的用詞

<div align="center">插畫家勞務合約書</div>

圖畫作家：閔孝仁

圖書名稱：○○，○○

為出版上述著作物，圖畫作家閔孝仁與（股）○○公司間簽訂合約如下。

第1條 提供原稿及管理

根據本合約，插畫家需提供本書所需之插圖給發行者。對插圖之獨占權利屬發行者所有。

第2條 圖畫交稿及發行期限

插畫家須在2011年5月13日前，將書籍所需之完整作品以原稿狀態交給發行者。

第3條 畫作費用及支付方式、時間

①全部插圖為小張插圖25張、全頁插圖5張，費用共為○○○○○元

②在開始工作後30天內，發行者將以全額現金的方式，支付上述第1項的費用。

第4條 贈送冊數

①發行者將贈送3本給插畫家。

②插畫家購買本著作物時，得以定價之75%的價格購入。

第5條 合約之尊重

①插畫家與發行者皆需遵從本合約，未於合約中規定之事項，依據現行著作權法其他相關規定或慣例處理。

②本合約之效力自締結合約日起生效，插畫家與發行者簽名蓋章後，各持一份為憑。

以上的合約就是在所有畫作都完成，書也出版開始販賣了，但出版社卻倒閉的情況下，完全沒有收到錢的案例。合約書的標題是「勞務合約書」，卻在第1條就已經寫明獨占之權利屬發行人所有，但是獨占的權利究竟為何，並沒有明確的寫出。像這樣合約書中語句意義模糊，或是範圍廣泛的情況很常見，此時請務必要求客戶詳加說明，一旦發生問題的話，合約書內容才能朝對雙方都有利的方向解釋。

<div align="center">編輯/設計外包合約書</div>

○○（以下稱「甲方」）及閔孝仁（以下稱「乙方」）對甲方發行之○○○○（以下稱「本著作物」）之插畫外包業務簽訂合約如下。

第1條　（定義）

本合約書中使用之「目的物」一詞定義如下。

目的物：為開發「本著作物」必要過程的進行結果物，包含以下項目。

（甲）　封面插畫

第2條　（目的物之委託與接受）

2-1 甲方將目的物之作畫委託給乙方，乙方接受此委託。

2-2 乙方在必要的情況時，甲方可提供乙方為了目的物作畫所需之工作環境及辦公室等。此情況下乙方不適用於甲方的工作規則，惟，必須遵守業務上的安全及保密義務。

2-3 本契約之契約時間從2013年○月○○日起，作畫完成日至2013年○月○○日為止。

第3條　（目的物之交稿與驗收）

3-1 乙方必須根據甲方的編輯方針來進行並完成目的物之畫作。

3-2 乙方須根據甲方之出版日程，在甲方所要求之期間內完成目的物之畫作。惟因甲方或乙方之事由，導致畫作無法依照合約完成時，透過互相協議來再次約定時間。

3-3 對目的物之內容或品質之驗收，由甲方或甲方指定者進行。乙方須配合甲方為驗收所進行之會議及作業時間。

3-4 前項之驗收過程中，當甲方要求補充修改時，乙方須立即進行修正作業並接受再次審稿。

第4條　（作畫責任及保安維持）

4-1 目的物之畫作、相關繪者管理及原稿等保管由乙方負責。（惟，與本著作物相關之原稿發包時，與甲方指定者進行協議並執行。）

4-2 甲方將目的物畫作所需之時間、原稿、作畫所需之資料等提供給乙方。

4-3 甲方將持有資料中，對乙方目的物企劃有必要之資料提供給乙方。

4-4 為製作目的物由甲方提供給乙方之所有原稿與資料均屬甲方所有，乙方在畫作完成時，須將此原稿及資料歸還給甲方。歸還之前的保管責任歸屬乙方，乙方在保管過程中，若因火災、遺失、弄丟、破損等而造成甲方損害時，乙方須負擔責任。

4-5 乙方不得將本著作物之全部或部分，以及本著作物之事業或教育等所有相關情報與資料提供、透露、發布、流出給第三者。

4-6 乙方在合約期間不得開發與目的物之性質明顯類似或相同之產品，或與第三者簽訂合約，亦不得有任何形式的參與。

第5條 （代價之支付方法等）

5-1 甲方支付乙方本合約之代價插畫費○○○○○元。

5-2 甲方在支付乙方本條之代價時，扣除所得之預扣稅金後，餘額以現金支付。

5-3 甲方須在作畫委託完成後30天內，將本條之代價支付給乙方。

第6條 （著作權）

6-1 目的物之編輯著作權（包含重製權、使用權）屬於乙方。

6-2 惟，甲方得以在本著作物及與本著作物相關之廣告、販賣物等各種宣傳品上，使用乙方之姓名、照片、簡歷、簽名等。

第7條 （契約變更與解除）

7-1 甲方或乙方欲變更此合約時，透過雙方協議來決定。

7-2 甲方或乙方延遲執行此合約所訂之責任及義務時，透過書面催促對方行使合約後，得以解除合約。

第8條 （損害賠償）

乙方因歸責事由而導致在合約訂定之期間內，無法達成目的物之交稿與完稿，因而導致甲方受損時，甲方得以向乙方要求賠償。

這是2013年合作過的出版社合約。最重要的就是第6條的著作權項目，可以看到寫的是「6-1目的物之編輯著作權（包含重製權、使用權）屬於乙方。6-2惟，甲方得以在本著作物及與本著作物相關之廣告、販賣物等各種宣傳品上，使用乙方之姓名、照片、簡歷、簽名等。」可以說是保護了插畫家著作權權利的模範案例。

來看看出版界標準合約書

2014年六月韓國的文化體育觀光部制定並發布了七種「出版領域標準合約書」（標準合約書六種+海外用標準合約書一種）。由於只是參考建議，並沒有強制性，但對自由插畫家來說，已算是有助於引導走向好的方向。七種標準契約書分別是「單純出版許可合約書」、「獨占出版許可合約書」、「出版權授權合約書」、「排他性發行權授權合約書」、「出版權及排他性發行權授權合約書」、「著作財產權讓與合約書」跟「著作物使用許可合約書（海外用）」。詳細區分出了作家與出版社間不同合作方式的合約類型，可以選擇符合自己的合約書使用。

標準合約書與說明，不只刊載在文化體育觀光部網站上，在大韓出版文化協會、韓國出版人會議、韓國中小出版協會、韓國電子出版協會、韓國文藝學術著作權協會、韓國作家會議的網站上都可以下載。

EDITOR'S SMALL-TALK

台灣的相關單位目前雖沒有制定標準合約書，但在經濟部智慧財產局網站（http://www.tipo.gov.tw）網站中，還是有合約範例可供參考。從首頁→「著作權」→「教育宣導」→「授權資訊」，點選「著作財產權授權契約」及「著作財產權讓與契約」之範例，就可以下載合約範例或獲得詳細的內容。

分類	對象	契約當事人	內容
單純出版許可合約書	紙本書	出版社發行人與作者（著作財產權者）、翻譯者、插畫家、攝影師等合作	（非獨占性、非排他性之效力）即使著作權者將相同著作物出版權給予其他出版者時，版權者也不得有異議之特性。
獨占出版許可合約書	紙本書		（雖為獨占但非排他性之效力）只對合約當事者追究責任之債權性效力，一旦發生違約情況時，出版權者只能向著作權者追究不遵守約定之事，沒有權利直接向第三者之出版社抗議、禁止出版物之發行或要求損害賠償。
出版權授權契約書	紙本書		（獨占性、排他性之效力）對於得到授權之權利（重製・發布）享有獨占權，與權利者可另行對該權利的侵害提出訴訟等單獨的權利救濟。
排他性發行權授權契約書	電子書	著作物發行人與作者（著作財產權者）、翻譯者、插畫家、攝影師等合作	（獨占性、排他性之效力）對於得到授權之權利（重製・發布、重製・傳送）享有獨占權，與權利者可另行對該權利的侵害提出訴訟等單獨的權利救濟。
出版權及排他性發行權設定合約書	紙本書及電子書	出版社發行人或著作物發行人與作者（著作財產權者）、翻譯者、插畫家、攝影師等合作	（獨占性、排他性之效果）
著作財產權讓與合約書	紙本書及電子書	欲讓與之著作財產權者（作者、翻譯者、插畫家、攝影師等）與欲受讓該著作財產權之企業或個人的合作	（獨占性、排他性使用著作財產權之部分或全部之效果）
著作物使用許可合約書（海外用）	紙本書及電子書	韓國國內出版社（或版權代理仲介）與海外出版社（或版權代理仲介）的合作	明確能保護韓國國內著作權者之著作財產權之內容

※註：此為韓國文化體育觀光部制定的七種「出版領域標準合約書」，僅供參考。

SPECIAL BOX ✳✳ 簽訂合約書時務必要檢查的事項

✓合約為一種協商，所以不只是一定要讓與所有權利或自己持有所有權利，這兩種選項。

也有讓與出版權，但重製權以事後討論分開讓與的方式，也可以設定讓與期間。因

此，最好根據自己的狀況來考慮各種選項。

✓若是出版合約，則費用有一次全部領取跟與分版稅兩種方式。

✓如果是讓與著作權的合約，務必要經過充分考慮與之相對應的著作費為多少，再向客戶

提出自己希望的金額，作畫結束後，務必要照約定拿到該拿的款項。

✓即使是著作財產權讓與合約，在沒有特別約定的情況下，重製物的著作財產權不會被一

併讓與。

✓無論怎樣的契約，重製權請一定、務必要死守！

✓買斷契約不是著作權讓與合約。

✓請記住，簽訂契約後就要負起責任。

✓請利用特別條款。

NYOIN's SMALL-TALK

合約書對插畫家來說，無疑地非常重要。雖然在進行所有事情時，最好都明確簽下合

約書，但事實上，沒有簽約而直接委託的情形較多。社刊或是雜誌之類的定期刊物，

由於是短期的工作，所以不太會簽約，不過，還是希望各位提出希望簽約的要求看

看，因為自己的權利要自己守護。

13位插畫家訪談

剛開始動筆寫書時，
想著以我的程度來說不就是「平凡的插畫家」嗎？
於是就這樣決定了本書的方向，並漸漸完成內容。
但與其他插畫家聊天後，才發現我們都很不一樣。

雖然不能下結論說「平凡的插畫家就是這樣。」
但希望能透過13位插畫家的訪談，
讓各位了解我們在相似中存在著多樣性與差異。

老師過去有很豐富的廣告設計及美編經驗，是什麼契機開始想要專職創作繪本？

＞很早就清楚自己擅長圖畫書創作，所以當第一本作品《我變成一隻噴火龍了！》獲得當年的《國語日報》牧笛獎，有了專職創作的信心，於是辭掉了美編工作，此後一直在家工作至今。

繪本創作和一般插畫最大的不同點？創作的靈感來源？

＞雖然繪本創作和一般插畫都是依據文字來配圖像，但繪本通常至少要有40頁的內容，需要思考的還包括故事結構、閱讀動線、統一畫面的氣氛風格、整體的起承轉合……等，屬於比較全面且複雜的東西。

我的創作靈感來自於生活。有了孩子後，主題自然就圍繞著日常與孩子們相處時所發生的故事（或狀況）。像2014年出版的《愛哭公主》，說的就是孩子的情緒問題；2015年出版的《生氣王子》則源自與孩子溝通協調的過程。

賴馬繪本館是如何誕生的？從構思到開館大概花了多久的時間？

＞從事圖畫書創作以來，除了常有原畫展的邀約，也會遇到繪本的愛好者或有意創作繪本的朋友想看到原畫或製作過程中的草稿樣書。此外，20年的創作生涯中，累積了不少書迷朋友，平時在網路上對話，若要實際見面僅能靠新書宣傳期的分享會活動，所以，繪本館最初的想法，單純只是一個展示作品的空間，也是一個讓喜歡我作品的朋友能夠實際探訪的空間。不過後來為因應需求，陸續增添了不少內容，例如：說故

《我變成一隻噴火龍了！》內頁圖

事活動、創意手作等。

繪本館從構思到開館大約花了兩年的時間，其實應該更有效率的達成，只是在這之間我們家有了第三個孩子，忙著迎接新成員而一度停擺。

為何會想把插畫設計成周邊商品？商品化的過程中有什麼需要克服或妥協的地方嗎？

＞在籌備繪本館時，原先只是想為來館的朋友準備一些紀念品，後來因為我和太太對商品設計頗感興趣，在商品最終的呈現上，也有跟繪本創作同樣的堅持慣性，越作越認真的結果，就是伴手禮成了周邊商品。

目前商品和館務的部分是我太太在處理，她認為圖像若僅僅存在於書本中很可惜。她十分了解我的作品，在圖像轉化為商品上沒有太大的困難，目前比較需要克服的是少量製作和好廠商難尋的問題。

很好奇老師一家人為何會選擇定居台東？可以描述一下台東的生活嗎？

＞台東是我太太的娘家，所以沒有錯，我就是「嫁」到台東的。當然我們也可以選擇繼續住在台北，但當時有了小孩，想像一下帶著孩子的生活，就覺得住在接近大自然的單純環境，會比較有益身心健康吧，目前已經搬來近七年，依然認為台東很適合我們這一家人。

我們家的分工很簡單。我盡可能專注於創作，得空就陪伴三個孩子和分擔家庭瑣事；太太則專心愛孩子和照顧家庭，其餘時間就處理「賴馬」的周邊事務，比如：繪本館館務、周邊商品開發、出版或合作溝通、美術編輯設計等。我們家是非常忙碌的家庭，幾乎每天只能處理最緊急的事，時間常常不夠用，雖然表面上看起來很悠閒……（就像這次的訪談回覆，就是利用陪孩子溜冰時，在家長等候區的一個半小時內，用手機打完的，因為沒其他空檔了……）

《生氣王子》內頁圖

賴馬繪本館

電話　　(089)322-237
地址　　台東市開封街轉進680巷內，約150公尺處。（看門牌：約位在19號～49號之間）
開館時間　週四～週日9:30～18:00；
　　　　　暑假（7/1～8/31）週一～週日9:30～18:00
團體預約　週一～週五接受20人以上至35人以下的團體預約。
　　　　　會依活動內容酌收費用，請於兩週前E-mail與工作室聯繫。

Email　　laima0619@gmail.com

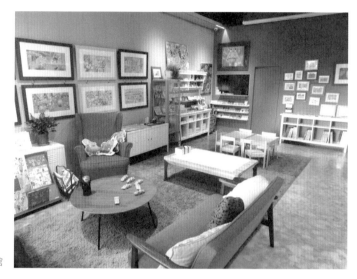

賴馬繪本館

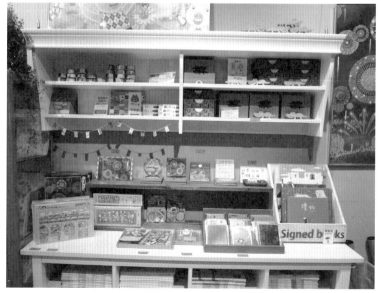

圖畫書周邊產品

Amily Shen

Facebook　https://www.facebook.com/Amilyia
　　　　　　https://www.facebook.com/Amilyiabliss
web　http://blog.yam.com/doghouse

成為插畫家的契機什麼呢？

＞大學念的是視覺傳達設計系，就曾接觸過平面設計、網頁等多元課程，但大二時我就發現自己其實並不是那麼喜歡設計，比起來我更喜歡畫畫，喜歡自己寫些小故事、畫些小插畫。剛開始找不到插畫相關的工作，主要是因為自己的作品還不成熟，也沒有接案經歷，所以還是先做了其他設計相關的工作，晚上下班後再持續自己的插畫創作，後來嘗試把自己的插畫作品放上部落格，雖然人氣不高但慢慢的也有了些回響，直到有一天被出版社的編輯注意到，她喜歡我的「不莉絲小姐」系列，希望能幫我出版繪本，於是出版了《關於那些夢和夢想》插畫繪本，這個契機算是我插畫路的第一道曙光吧～之後開始有了許多插畫邀稿，接案工作開始忙碌起來後，就慢慢地從兼職轉為專職插畫家了。

很好奇 Amily過去曾從事服裝圖案繪製和鞋子的設計，可以說說當時的工作狀況嗎？

＞大學剛畢業時，唯一找到比較接近插畫的正職工作是在一間小公司，負責設計T恤上的圖案，但創作比較侷限，和理想有落差；離職後又陸續做了平面設計和網頁相關工作，雖然從中成長學習了許多，但因為一直無法如願從事以插畫為主的工作，那幾年一度有點茫然和疲憊。後來看到了鞋子設計的職缺，想試試看新的領域就去應徵，我負責的是高跟鞋和靴子類，可能女生就是喜歡漂亮鞋子吧！我很喜歡這個工作，是個全新的學習，開發季時要到大陸去工作，每天畫一堆設計圖（然後重複退稿修改的痛苦），手繪線條在這個階段似乎進步了不少，也要到皮革和布料市場尋找用在鞋子上的料件。因為這個經歷，我喜歡上了皮革和布料的質感，在後來的「不莉絲小姐」插畫系列裡，運用大量的皮革布料和不同媒材的拼貼。回想過去，雖然插畫工作一開始並不順利，但還好持續創作著，那些工作經歷和生活經驗，也都成為了我後來靈感和技法的累積。

Amily在出版方面的成績相當令人羨慕啊！是如何接觸到出書這個領域？出書和一般的商業設計對你來說有什麼不同嗎？

＞能夠持續出版作品我真的相當感激，這也是我持續創作的動力之一。如同前面所說，因為出版社幫我出版繪本後，

我才開始接到許多邀稿，以插畫工作為主業。在畫自己的書時可以很天馬行空，編輯會以我的想法為主，會加入建議但不會修改我的畫，或干涉我突然想在某一頁加個小幽默。從中我更能體會到完成一本書不是一個人的事，雖然都是自己在畫，但從企劃到印刷設計或行銷等階段，都必須有出版社一起團隊合作（非常感謝），投入過程比較長也比較累，但也會有較高的成就感。而接案時則需要多一點的溝通和修改，會以客戶想要呈現的方式為主，需要妥協的時候比較多，但接案有趣的地方是客戶來自四面八方，兒童繪本、產品包裝、航空公司、兒童樂園、主題活動……等，創作的主題很廣，有時挑戰性就比較高，當然看到自己的插畫運用在不同的地方，是最讓人開心的時刻！

像森林的咖啡廳

Amily的作品好像可以分成兩種風格，一個是「不莉絲小姐」系列，另一個就是可愛的手繪。請問為何會特別區分成兩種不同風格？兩種風格有代表的意義或想傳達的想法嗎？
＞「不莉絲小姐」是我最初的風格，主要是以電腦繪圖或影像拼貼來創作，這個系列最初的主題和色調氛圍都比較憂傷，我自己倒是覺得很療癒，但有些人覺得有些陰鬱，當時有些客戶說喜歡這個風格，但又強調希望氣氛不要那麼灰暗，或稍微歡樂一點，我會隨客戶調整，但基本上還是維持自己覺得這個風格

如果有一天我終於厭倦了飛行

安心相愛的人

該有的模樣，我也持續以這種表現手法創作。 除了電腦繪圖外，其實我也很喜歡可愛或生活感的手繪，會用塗鴉來寫日記等，後來開始發展不同風格的手繪。我也很喜歡純線條插畫，這次的新書《奇幻夢境》就是純粹的線條繪本。

我會主動將各種不同風格的作品寄給各家出版社，工作時不同風格為我帶來了不同的客戶，而在自己個人創作裡，也帶給我不一樣的滿足感，偶爾畫得煩悶時就換一種方式畫，還蠻紓壓的。

有想像過未來的自己是什麼樣子嗎？請談談未來的計畫。

＞未來真的很難想像呀～回想過去的每一個轉彎，常常不在我的計畫中，或許說不出自己對插畫的最終目標，就是一步步完成階段性的夢想。

目前正在計畫自己的下一本插畫書，然後希望能有下下本和下下下本……哈！也積極地希望自己的插畫案子能有更多面向的發展和合作，一直朝著這方面努力著。然後，目前還開了幾堂手繪插畫課，和大家一起畫圖的經驗很有趣，我想這部分也會持續；生活和工作的平衡也是我目前正在努力加油的，自我控管的規律生活真的很重要呀！

牠是一隻鹿或樹

《奇幻夢境》封面（悅知文化）

Fanyu

Facebook https://www.facebook.com/FanyusPaintingDiary

注意到Fanyu並非美術科班出身，是什麼契機讓妳開始想要畫畫或發現自己有這方面的天份？

＞從小就喜歡塗鴉，但僅止於課本或筆記本上，沒有認真學過技法，原本有想過要唸美工科，但被家人一句「未來工作該有更多選擇」而説服。大學對我而言，是可以好好栽培自己、釐清喜歡什麼的一個重要時期，大一時有次擔任系上活動的美工組長，看到跟我一起工作的男同學不但喜歡畫畫，也很努力地在練習，原本就有點自卑的我更覺得自己很弱，加上好強的個性，後來去找了畫室上課，一直到畢業前，每週有兩、三天課餘就往畫室跑。

那個畫室不是一般傳統制式（例如畫石膏像）的那種，是在老公寓的客廳，同學們以社會人士為主，大多不是為了升學考試而來，比較像聚集了一群喜歡畫畫的人的空間。老師給我一個觀念一直到現在都很受用：「畫畫是記錄生活的一種方式。」畫畫的主題就從身邊喜歡、感動的人事物擷取，媒材也是大家依自己喜好選擇，我玩過色鉛筆、水彩、蠟筆、粉彩、甚至版畫，老師都會先讓我自己試，再告訴我哪邊可以多做

一點，或依我的風格可以再參考哪位大師的畫作，這比直接在一開始就告知所有技巧來得有趣多了。

很好奇妳的自介上寫著「畢業後，選擇能與人接觸的服務業作為日常工作」，可以說說目前仍是服務業和插畫工作同時兼顧的狀況嗎？這樣的方式對妳來說有什麼優點和缺點？

＞現在是以插畫接案、寫書、咖啡店打工同時並進的狀態。我覺得這跟個性、年紀有關，之前有段時期嘗試全職接案工作，雖然經濟方面過得去，但整天一個人坐在書桌前工作實在有點悶，加上我的休閒活動也是屬於靜態的看書或電影，久了會覺得沒有能量進來、很封閉；後來決定一半時間做動腦的插畫工作，另一半時間則去做以前喜歡的服務業，可以走動、跟客人聊天，每月固定有薪水也比較不會焦慮。最近也培養了瑜珈、慢跑、游泳等運動習慣，一方面是鍛鍊體力，另一方面這樣的動靜平衡對身心都好。

我希望我的生活可以自由地與人群相處或單獨一個人，只偏向哪一種都會不自在。缺點或許會是沒有辦法全心全意投

入在插畫工作上，力度和作品完整性會較差。

曾看過報導說妳規定自己不能用紙膠帶和貼紙，或是剪貼數位影像等素材，為何會想要有這樣的想法？
＞啊！這應該是當時說太快，沒有完整表達我的意思（笑）。其實不是規定自己不能使用，是因為懶惰，當時覺得拍照還要上傳、列印、剪貼，倒不如自己畫比較快，漸漸覺得如果能盡可能以手繪代替照片，會是不錯的練習。

我從小就養成了寫日記的習慣到現在，上大學時生活變得更新鮮多彩，於是本子貼了很多票根、照片、DM等加上插圖，從純文字慢慢變成圖文日記，也買過很多貼紙和紙膠帶，而有了智慧型手機之後，拍攝照片列印出來很方便，這些都是讓日記更豐富的元素，我目前的遊記也還會這樣做喔！畢竟要全部都用畫的會有點壓力吧，只不過是私人的日記而已，不會給自己太多限制。

除了自己的手帳生活記錄和出版品，Fanyu也開始和其他文字作家合作，進行書籍封面和內頁插畫的創作，可以談談這些特別的合作經驗嗎？
＞這一切要感謝我的出版社編輯。之前以自己出版的書為主，接的插畫案子比較零星分散，遇到一些想做成商品的合作案時，內心會有點拉扯：「這真的適合我嗎？可以傳達我的想法？」後來暗自決定，只要是以「紙本」的型式合作，時程允許的話都不會拒絕。碰巧那時編輯手上有本關於一個人煮飯給自己吃的文字書（米果的《粗茶淡飯》），問我有沒有興趣幫忙內頁和封面的插畫，當時的生活狀態也非常符合書中描述，因此毫不猶豫地答應了。

書出版後開始有和其他出版社合作的機會，大多都以「食物」為主，覺得自己能在讀了文字之後，把出現在腦中的那些畫面轉譯出來是很棒的一件事。譬如麥田的《初戀料理教室》，一邊讀文稿一邊會浮現故事主角們的形象、甚至京都的一些場景，而除了食物也要挑戰人物的插畫，是印象深刻的合作經驗。還有另一本大塊即將出版關於馬拉松旅行的書，幫忙繪製地圖插畫的過程也很有趣，彷彿我也跟著作者玩了一圈。

不管是自己的書，或是跟出版社合作，這都是結合我最喜歡的兩件事：閱讀和畫畫。

有想像過未來的自己是什麼樣子嗎？請談談未來的計畫。
＞我不是擅長設定目標然後執行的人，並非一開始就設定好「出書」或「插畫家」這樣的目標然後努力去執行，而是

一路上好像隱約有股力量推著我往前進，在一個一個小決定中，慢慢成為現在的工作形態，所以，很大一部分是要感謝身邊鼓勵我的人們、給予我機會的合作對象。

現在的樣子是遠遠超出兩、三年前我所能想像的畫面，所以對於未來，只希望自己能保持彈性、能不斷地學習和分享。

《手繪旅行日和》封面（啟動文化）

錺屋

the bakery

金秀妍

Kim Suyeon （김수연）

email sygamsung@gmail.com

web http://www.sy-gamsung.com

請自我介紹一下。

＞我是在首爾當了六年自由插畫家的金秀妍。插畫的工作領域是單行本、社刊跟網頁。

成為插畫家的契機是？

＞由於我的主修是視覺設計，所以只以數位方式畫畫，但在兒童美術館打工時，感受到手繪自由奔放的快樂。正當我在煩惱畢業後的工作時，就想到了「設計文具」這個領域，再看到某個印有插畫的產品時閃過了「就是這個！」的念頭，就這樣被吸引然後選擇了能結合數位及手繪的這份工作。

身為插畫家最辛苦的事情是什麼？

＞相對於我對這份工作的希望和熱愛，市場氛圍卻在漸漸惡化這件事。不道德的慣例越來越多，畫家的權威得不到尊重，好像不只是因為景氣越來越差的關係。我認為畫家們應該要同心協力，主張著作者的權利，不要做出違反商業道德的行為。

對於您的經濟狀況感到好奇，對於未來打算怎麼準備呢？

＞現在雖然經濟狀況比較緊迫，但是正慢慢地、一點一點地往夢想的工作前進。由於不是能賺大錢的工作，對於這份職業的價值也常遭來貶低評價的眼光，但我不會因為受到這樣的待遇，就認為這是沒有展望的領域。因為致力於以自由插畫家的身分獨立並安定下來，對未來的準備就疏忽了，不過短期內比起累積金錢，計畫是要投資對現在的工作有幫助、有發展價值的事物。

咖啡的航行（Voyage of Coffee）

您夢想中的插畫家金秀妍是怎樣的模樣呢？

＞一直以來我都過得很消極，容易受周遭視線的影響而動搖，過去在畫畫的時候，比起畫作的專業性，更著重維持安定的生活，因此畫圖這個工作只讓我覺得疲憊。有一年春天我到歐洲旅行了一個多月，並參觀了許多美術館和書店，領悟到自己其實十分深愛畫圖這個工作。在和一位德國女性的對話中，她所說的「妳沒有做錯事，妳只要過妳的人生就好。」更是讓我胸口感到一陣溫暖。除了和從前一樣維持對工作的責任感，更積極地下定決心要把焦點放在以自己的幸福為優先。

根據生活的態度，所畫出來的畫也會不同。還有就是希望能夠盡可能長久地在這個領域工作下去。

做為插畫家最重要的東西是什麼？？

＞跟其他職業一樣，我認為毅力、努力、身為畫家的良心，以及得以維持熱情的投資是必要的。還有，為了維持生計，能在商業性的案子和自己想畫的圖中，維持平衡的狀態也很重要。

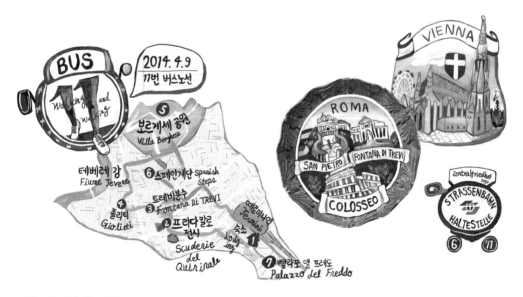

俯拾歐洲＿維也納、羅馬

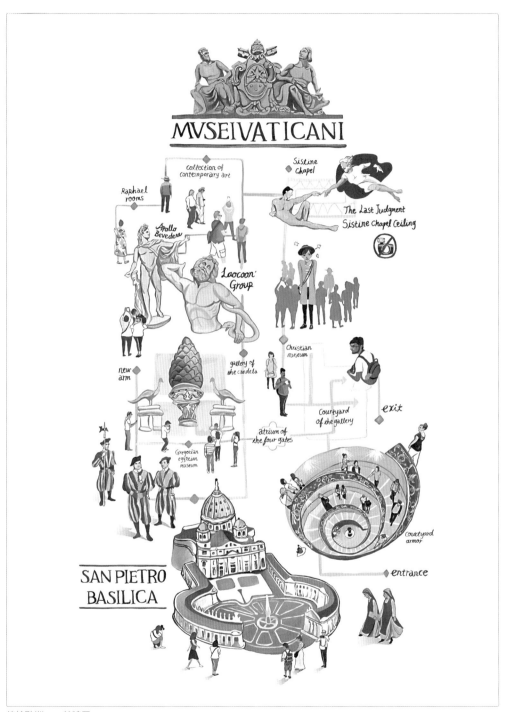

MVSEIVATICANI

SAN PIETRO BASILICA

金賢英

Kim Hyunyoung (김현영)

email callmekim82@gmail.com

web http://callmekim.com

您成為插畫家的契機是什麼呢？

＞我主修是服裝設計，雖然喜歡圖畫，但是和電腦繪圖或純藝術比起來，我比較喜歡衣服，也從事了跟主修相符的工作，但是對公司的工作既不討厭也說不上喜歡。如果真的很喜歡的話，即使薪水少一點也能持續做下去，但並沒有喜歡到那種程度。後來，也試著做過服飾生意還有去旅行之類的，就這樣沒有特別計畫地度過了我的二字頭人生。

後來，我開始思考畫畫可以做的工作，突然想再次學習畫圖，就不管三七二十一到美國留學六個月再回來。

美國的留學生活有幫助嗎？

＞首先，我選了不錯的學校，也遇到了許多和我很合的人。體會到了他們會把別人的圖當作自己的圖一樣，陪著一起苦惱思考。在廣大的市場中，遇見了許多畫家們，接觸到許多能獲得資訊的機會。透過多樣化的博覽會（FAIR）與讀者及作者交流，感受到了新鮮的能量。

再次回到韓國的理由是什麼？

＞雖然覺得繼續待在美國多累積實務經驗也不錯，但是在國外生活真的很辛苦，才想回到韓國。簡單來說就是我想在韓國生活吧。

在美國您做的是怎樣的工作呢？和韓國的差別在哪呢？

＞出版界非常大，畫畫費的範圍與工作性質也非常多樣。作畫費從最少50元美金到一頁多達800美元的都有，幅度很大。美國在委託作畫時根據媒介不同，插畫家或設計師都有負責的藝術指導（art director），在溝通上簡單又有效率。

跟韓國的差異（由於在美國主要是做編輯設計，便以此為基準來討論），韓國大部分都是透過策劃公司轉來社刊之類的委託，溝通的過程多少會比較沒效率，設計的品味也比較保守。舉我的經驗來說，有一次我用的顏色跟風格太過前衛，結果畫到一半就被拒絕了。

想知道您在韓國第一次接到的案子。

＞畢展前夕在雜誌《Cine21》中幫金英夏的電影專欄畫過插畫。當時同時也開始接了美國雜誌的案子，幾乎三天都沒有闔眼，每分每秒都很緊張地在畫圖。那時畫的《安娜・卡列尼娜》插畫，到現在都還忘不了。因為覺得就算在國外也要精準地遵守時間，所以就配合韓國的時差邊熬夜邊作畫囉。

之後您所夢想、期望的插畫家金賢英是什麼模樣呢？

＞我現在還在學習的階段，因為經驗比較少，所以想要挑戰各式各樣的案子，藉此來努力成為有自我認同感的作家。美國那邊的工作想繼續做，也會繼續累積個人作品。如果有工作的空間或機會，能讓我好好學習我所屬的領域，一定會想要參與看看。

吞話的孩子

stay calm

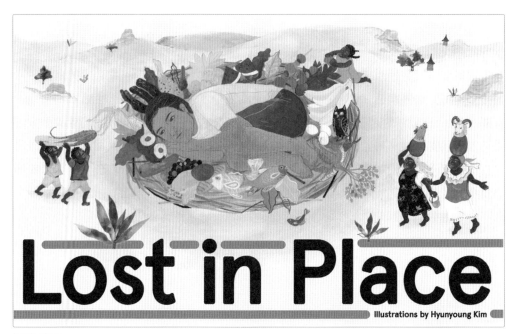

Lost in Place

lost in place

Arriving in Bamako, Mali

and seeing the smoke-enshrouded city, I experience an almost narcotic rush, equal parts excitement and anxiety: I'm here to meet Yoro Sidibe, a legendary Malian hunter-musician. He poses on the covers of his cassettes draped in gris-gris with animals he's shot. I'm here to sign him to my label, Yaala Yaala. I'm also returning to a place I'd lived for a difficult, brutal, and often beautiful year, a year during which I'd realised there were many forms of being lost, all with their own attendant emotions and sensations. I'm also hungry.

The taxi route to my hotel takes me on roads I'd traveled a hundred times but suddenly we're in a quartier that appears entirely unfamiliar, and panic sets in. I wonder if the taxi driver isn't part of some plot to kidnap Westerners. Then he sighs, waves at a friend along the roadside, mutters under his breath as a young man on a moto cuts in front of us with inches to spare. I see a familiar bodega or bakery or marché and relax.

There wasn't a day, during my year in Mali, that I did not feel lost in some way. I learned how many different types of being lost there actually are. In Bamako and Bougoni streets are not laid out in a neat grid; I was constantly having to physically find my way through a foreign, confusing landscape. There was the issue of language, and that, at first, I spoke neither French nor Bamana. There was the issue of having a small child, and living in a cinder block shed in the naturally inhospitable Sahel during hot season. I spent each day of our time in Bougoni in some glazed state, and this extended travel forced me to the edge of some kind of perception about myself, and about lostness.

At the hotel I order a sandwich of beef brochettes with jus fortified by Maggi cube, fries cooked in palm oil, a Castel bilibilibi—foods made familiar from the year spent here. (Explain what all these are.) Then I take a walk through the Hippodrome. The Malian night has a blurred soft quality: there's the smell of burning things in the air, the horizon lit not by gazillions of watts of sodium lights but instead by thousands of cooking fires. The prospect of night descending in any foreign place, especially Bamako, can be daunting to any traveler, but I know enough about Malians to know that I will either be greeted politely or left entirely alone.

Several hours later I find myself on a dirt street completely without lights. I headed north on Route de Koulikoro and took a left into a neighborhood I thought I recalled, but within minutes I am in an entirely unfamiliar place. Most people are asleep, and I'm surrounded by the familiar chitter of Bamako's nighttime insects, chirruping nightbirds, and bats. The next have turned off their TVs and in the distance I hear the whining moan of a call to prayer, then another, that familiar rondelay across neighborhoods, a descending orientalist melody signifying the numerous mosques scattered around Bamako. I look around and sense that familiar panic: I am lost. The hills flanking Bamako, my lodestar, are invisible in the dark night. Quickly, instinctively, I remember the lesson I'd learned so many years in Bougouni, where I'd gotten lost uncountable times: When lost, keep wandering. Don't panic. Small roads lead to big roads.

Don't panic, ever. You'll find your way back.

There are many different states of lostness, each with their own array of sensations. There's the being lost that instills panic, a mass of dislocation, of needing to be somewhere and having the nightmarish quality of loss, of danger, of missed connections. That's the sort of lost you feel when you're seven years old, in the mall, and your mom goes missing.

Traveling alone in a foreign place reawakens childhood senses, of excitement but also isolation, abandonment, your own freakishness, insecurity, and impending doom. You're reminded that a perception of your own lostness grows from the same root of insecurity that you might've experienced as a kid.

But food can quickly make us un-lost. It's a lesson we learn young: what we like, what makes us feel comfortable, at home, we allow into our mouths and stomachs, can create a warming sense of comfort, of home, of being unlost. Taste something familiar, and we're no longer lost. What we think we won't like, what might force us away

Arriving in Bamako, Mali

梁慈允

Yang Jayoon (양자윤)

email jy20824@naver.com

web http://blog.naver.com/jy20824

請說說您成為插畫家的過程。

＞從高中起就對插畫有興趣，但因為不知道確切地來說到底要做什麼，大學時就主修了圖畫設計，然後在設計公司工作了三年左右。聽到朋友認識的人開的工作室有一個職缺，便衝動地辭掉工作進了那個工作室，就這樣獨自練習作畫過了兩年。

我的目標是想成為能駕馭文字和圖畫的繪本作家，所以也參加了製作樣本書（dummy book）的聚會，也做些角色設計、插畫連載等兼差，一邊持續地在個人作品集網站上傳我的練習作品。幸運地工作開始一點點地進來，就這樣持續做到現在了。

想問一下關於經濟的部分以及對未來的準備？也想知道您是如何進行金錢管理。還有最重要的是，也很好奇您賺的錢是否「足以養活自己」。

＞作為自由插畫家獨立工作的第一年，賺得跟社會新鮮人的薪水差不多，但是第二年比第一年的收入還要少。也有遇過單價很低的套書案子，也帶著感謝的心接下的時期，曾一起工作的朋友甚至放棄了這份工作，改做其他行業了。過

了兩年十分低迷的瓶頸期後，收入稍微變得安定些了，只是跟已經工作七、八年的上班族朋友比起來，還是沒有他們賺的多就是了。

即使如此，從第四年開始生活費之外的儲蓄增加，也開始進行金錢管理了。因為做了自己想做的事，對生活的滿足感也提高了。經濟上特別讓我在意的事，就是得決定每個月的生活費額度，然後徹底地計畫使用。因為自由插畫家的收入時多時少，如果毫無計畫的話，有時候雖然手頭很充裕，但有的時候連一毛錢也沒有，過得苦哈哈。所以我在作畫款項收入的帳戶外，另外設了一個生活費帳戶來管理，讓自己能規律地使用金錢。

身為插畫家有過什麼辛苦的經驗嗎？

＞總是久坐工作，健康每況愈下。如果手頭上一次累積了很多案子，就得要通宵好幾天工作才行，因此生活很不規律。身體不好的話也會影響畫畫速度，所以健康管理真的很重要。剛開始工作的時候，由於不太會管理行程，到截稿日之前都關在工作室裡狂作畫，連人際關係都沒有多餘的心思處理。不過，現在

慢慢抓到要領了，健康跟人際關係也正在好轉。

聽說您現在在共同工作室裡工作，共同工作室的生活如何呢？
＞目前是和八名插畫家一起使用延南洞的共同工作室，保證金跟房租也平均分攤。我出道後就一直偏好共同工作室，最大的原因就是不會孤單。插畫家的工作特性就是要獨自作畫，所以非常無聊，很多時候會覺得孤單，和別人一起工作的話，就能感受到認同感，比較能帶來安慰也更有工作的力量。還有懶惰的時候，看到旁邊的人認真工作的樣子就會受到刺激。

缺點就是有時會和習慣不合的人一起使用工作室，就會因為抽菸問題、噪音、個性問題等造成不便。因為是好幾個人一起使用，所以要避免妨害彼此工作。

對未來有何想像呢？
＞剛開始工作的時候想成為像是讓・雅克・桑貝（Jean-Jacques Sempé）或安東尼・布朗（Anthony Browne）那般文字和圖畫都能駕馭自如的繪本作家。雖然現在做的是繪本以外的有趣工作，目前想先多體驗各式各樣的事情。最重要的就是管理好健康，即使成了老奶奶也想要繼續畫畫。

個人作品──各種臉譜

魔笛手

魚真善

Eo Jin Seon (어진선)

email freejin10@naver.com

web http://blog.naver.com/freejin10

您是怎麼成為插畫家的呢？

＞我的情況比較特殊，在設計公司上班時，在601 bisang的藝術計畫中進行了一本書並得了獎，在頒獎儀式當天，我和一位認識的插畫家大哥談了一下，說以後想要從事插畫家的工作，但不知道自學或是去上補習班，那位大哥叫我去他的工作室說要直接教我，我也就跟去了。在那裡我邊接受訓練邊學習畫圖和賺錢。訓練方式就是把我想畫的書拿來模仿練習，這對我幫助很大。第一份工作也是幸運地有認識的人在科學雜誌上班，就委託了相關的工作。之後便自然地從幾個地方接到了工作委託。

您從2009年起便持續地在做插畫家的工作，當中有遇到什麼危機嗎？

＞仔細想想，除了有休息大概兩週的經驗外，到目前為止一直都有工作進來。剛開始工作初期，曾在Design Jungle（http://jungle.co.kr）或《PAPER》雜誌上進行宣傳活動來介紹自己的作品，在前兩年也把畫過的圖集結做成月曆寄給出版社，不是單純一般十二個月的月曆而已，而是從三月開始的月曆、從九月開始的月曆這樣的特別形式，並依不同季節放上適合該季節的圖畫。和客戶開會時，會一起帶過去，每個人看到都十分喜歡，甚至也因此有很多未合作過的客戶聯絡我。

您是主修設計後才來從事插畫工作，有什麼優點嗎？對作畫上有什麼影響呢？

＞作畫過程跟方式似乎會受到大學主修所學的影響，在思考整體設計的架構時也一樣。不過，我覺得反而有很多缺點，因為看了很多好的設計作品，所以實際上在接到插畫案子、收到成品書籍封面時，常常覺得很失望。有時候也會因為看到好的設計作品而得到靈感。

您的構圖都很特別，是您的習慣嗎？還是有特別的意圖呢？

＞因為我沒有學過繪畫，沒有上過手繪之類的素描課程，也不知道為什麼總是畫由上往下的視角，從上往下看的話，不是頭看起來很大、腳看起來很小嗎，我好像不喜歡正常的比例呢，我就是喜歡腳小小臉很大的比例。還有，因為我沒有受過太多繪畫訓練，無法明確地畫出腦袋裡浮現的畫面，要把相似的畫面拍成照片，再邊看邊畫或是找資料來畫。

品質上可能會很好，但速度上就相當不利了。

對未來會感到不安嗎？有理想的方向嗎？

＞我好像一直都有穩定的案子，現在的工作算是可以填飽肚子的程度，所以比起增加工作，我更會思考怎樣才能畫得更快或畫得更好，選擇共同工作室也是因為這個原因。我把插畫家當成是一輩子的工作，即使不跟上流行，也有要畫出好品質作品的使命感。

最近很會畫圖的人很多，插畫家的數量也增加了不少，會有危機感嗎？

＞會想要更認真工作。想將看了會讓人停下來的畫、能傳遞訊息的畫、有人文內容的畫放進我的個性裡。在路上拿到的海報中，也有那種不是只看一次就丟掉，而是畫得很棒覺得丟掉很可惜的圖，最近有很多圖讓我想要學習它的風格，但內容方面讓我想學習的作品就沒有了。

以後想要挑戰哪個領域作為自己專長嗎？

＞一位澳洲畫家的畫中，有個老人看著路過的女子，從他的眼睛裡伸出手摸了女子的胸，用來表達「男人就算老了還是男人」。思考一下，韓國好像很少有這種將難以詮釋的素材，以詼諧的方式來表現的作品，我想畫出那樣的作品。

《從我到你》，單行本插畫，2014年

《生病的地球》，單行本插畫，2014年

《仇人似的鄰居家偵探》，單行本封面，
2013年

《人生的教室》，社刊插畫，2014年

丁恩敏

Jung eun min (정은민)

email enjoyem@naver.com
web http://enjoyem.tumblr.com

請說說成為插畫家的契機。

＞我在幾乎無法享受文化生活的大邱一帶過了六年的生活，對我來說看繪本、漫畫或動畫就像是在上美術課一般。因為我真的讀了、看了很多，長大後自然地就想成為畫畫的人。

在美大志願生時期，繪畫和設計對我來說都是相當遙遠的東西，當我想進動畫系時它也熱門了起來。從小就喜歡畫漫畫的我當然選擇了動畫系，我喜歡畫出有故事的圖。但動畫是徹底的團隊工作，比起圖畫的好，能夠全面性理解整個系統更加重要，加上周遭有很多這種能力突出的朋友，理解到自己並不適合的那刻起，我就改以插畫家為目標。開始尋找學習的地方。

身為自由插畫家最辛苦以及最棒的事是什麼？

＞辛苦的事情是案子不固定，收入也忽多忽少這點，還有要獨自承擔伴隨工作而來的負擔（合約、行政處理等）。好的部分是行程相對來說可以自由調整，個人作品也可以一起進行。不會有團體生活才會發生的那些令人覺得負擔的事，這點也很不錯。

您做了插畫家的工作後，還讀了研究所吧？蠻好奇箇中理由。

＞我以自由插畫家的身分工作了四年左右，現在正在就讀弘益大學一般研究所繪畫系。做插畫家工作時，以兒童套書或童話書的插畫工作為主，套書的特性是出版編輯部已經有了想要的東西，而且都決定好了，因此我開始對依照要求作畫及修改東西這件事產生懷疑。我迫切地想畫出不是由別人決定，而是帶有自己想法及故事的圖。我深受在KIAF（韓國國際藝術博覽會）裡看到的各種繪畫作品所吸引，在從事美術領域朋友的建議下，再次開始學習繪圖。

聽說您因為學業所以插畫的工作幾乎停頓了，打算從商業畫家轉換成繪畫作家嗎？還是兩個同時併行呢？

＞最近繪畫跟插畫的界線不那麼明確，也有許多畫家同時活躍於兩個領域。現在也積極地獎勵將繪畫應用在商業用途，因此我不會想要明確區分兩者。不過，在接受委託時，我下定決心一定要遵守自己的畫圖風格。想要在對工作有堅持的信念下來畫圖。

將來在您的夢想以及計畫中，畫圖的丁恩敏是個怎樣的人呢？

＞在我的想法中，我想要畫只有我畫得出來的圖。在想起我的名字時，也會同時想起我的畫就好了。我認為現在還只是（依舊是）開始的階段，所以沒有一定要做什麼的想法。就是畫很多好的作品，能夠有繼續接畫圖案子的環境就可以了。因為知道要持續畫畫是件多麼困難的事，我會更努力去做。雖然有很多辛苦的時候，不過有趣的事也很多，誠摯地希望可以一輩子都做這份工作。

romantic fear 01

romantic fear 02

romantic fear 03

romantic fear 04

romantic fear 05

趙舒雅

Cho seo a (조서아)

email choseoa@naver.com

web http://61_96.blog.me/

請先自我介紹。

> 我是今年20歲的插畫家趙舒雅。喜歡料理以及品嘗美食，還有讀書的時候會在上面塗鴉。雖然喜歡裝飾東西，但是超級無敵不擅長種植物或是編織、針線活！不過從小就喜歡畫畫、喜歡看喜歡的作品，所以就從事了現在這份工作。

請說說成為插畫家的過程，似乎是從國中就開始活動的樣子，這麼快就20歲啦！

> 因為媽媽是畫家的關係，家裡到處都充滿著美術材料和世界各國的童話書。還不識字時，我就邊看著畫滿漂亮圖畫的童話書長大了。比起韓文，英文電影或英文書反而看得更多，即使到了現在，當時的影像畫面依舊原封不動地留在我的腦海裡。

我的成績一塌糊塗到甚至連韓文字都是到小一才學完，但是畫圖方面我比誰都還要有自信。比起和朋友相處，我更喜歡和媽媽聊天，一起待在媽媽工作的地方，學習大人們用怎樣的心思過著怎樣的生活。也托喜歡旅行的媽媽的福，我從國二起就到新加坡、馬來西亞、菲律賓、泰國、澳洲、日本等地旅行過，才

知道這個世界有多麼遼闊與多樣。

不上大學而是立志成為插畫家的決心真的相當令人佩服，下這個決心的理由是什麼呢？

> 其實我到高三的暑假為止，煩惱了很多事，找了大學簡章來讀，也寫了自我推薦信，反而媽媽一點都沒干涉，倒是覺得有點悶就是了。

然後有一天，媽媽叫我好好想想「要上大學的真正理由」，是因為大家都去讀，所以我也好像該讀一下，還是因為有想學想讀的東西。事實上，我是因為前者的理由所以想要念大學，但突然對這樣的自己感到羞愧。因此，從那時起就開始接作畫的案子了。由於已經在學校上了很多美術課，所以想要學習些社會經驗。想要在工作上多學習，真的想要讀書的時候再去上大學。

小小年紀就以插畫家身分工作，在跟客戶應對、合約、費用上有遇過不好的經驗嗎？

＞因為年紀小所以被輕視的例子當然很多。每當開會的時候，到底要用怎樣的態度或怎麼説話才行，都讓我煩惱到頭痛。現在也會因為沒有自信，有時還想要放棄不做了呢。職場生活不只是畫畫圖這麼簡單，人際關係也占了很大的比重，似乎得要多加經歷過才能得到解答，就像要跟有稜角的石頭碰撞後，才會變得圓滑一樣。

請聊聊你的第一份作畫委託工作。

＞第一次收到作畫費的工作是Hankyoreh的馬達加斯加練習簿，負責設計的公司喜歡我的畫風，我也經常從學校回來後，在大張的紙上不停作畫直到凌晨。只有告訴好友們「我現在在做這樣的工作」，朋友們都覺得很神奇也紛紛祝賀我，讓我得意了一下。書籍出版後的恍惚感我到現在都還忘不了。

游泳練習

緊身褲

下雨天的公寓

春夏鳥

春夏狗

鴨子的面試

金宋怡

Kim Songyi （김송이）

email xxxxf@naver.com
web http://xxxxf.blog.me

您成為插畫家的契機是什麼呢？

＞最早開始作畫的時候是大一的寒假期間，我以工作人員的身分參與了主修課程教授擔任監督的短篇動畫。升上大二後，大概做了一年左右商業長篇動畫的工作，但漸漸覺得這和我想要的畫畫有點不一樣。我雖然喜歡動畫，但想要畫更多自己的畫。只是動畫結束後跑過的字幕中的一個名字，無法給我太大成就感，所以開始思考哪裡能讓我畫我自己的圖，於是就對出版界產生了興趣，大三的時候寄了個人作品集給出版社，很幸運地就開始了插畫工作。但我認為自己的實力還不足畫出商業用的圖畫，因此到日本留學了一年兼準備畢業製作。畢了業之後，在個人作品集網站San-Grim上傳了自己的作品，開始正式經營這份工作。

在以自由插畫家的身分工作期間有什麼辛苦的事嗎？

＞最辛苦的應該還是經濟上的問題跟情報分享吧。就算好像賺得很多，但又不像公司月薪一樣是定期的收入，所以管理上很辛苦。對合約書或著作權又不是很了解，也很難確認自己有沒有做好自我管理。不過，幸好最近認識了許多相同狀況的插畫家們並得到了幫助。我也開始給原本在公司上班，後來轉為自由業的朋友們一些建議。

還有，因為是獨自工作，所以總是要留心自我管理。也因為作品要掛上自己名字，所以心理上的負擔不小，因為個人事由造成工作難以完成的情況也不少。

即使工作很辛苦還是想做插畫家的理由是什麼呢？

＞就是因為「成就感」。不只是畫作的成果，從行程管理、與客戶協商作畫條件或是簽約的所有過程，全都會變成我自己的經驗，這就是最棒的地方。也因此變得更努力工作，特別是在印有「插畫 金宋怡」的書出版時，最讓我感到心滿意足了。

又因為是自由業者，所以可以更自由地規劃我的人生。優點就是可以為了健康而運動，或是避開旺季和週末來活動，時間也可以自己調整。

做為自由插畫家對你來說最重要的東西是什麼呢？

＞體力跟韌性。雖然是對所有人都適用的條件，但是人要健康才能工作啊，特別是畫圖這個工作需要很高的集中力，所以體力真的很重要。我平常就喜歡運動所以一直有在做，但曾有一年左右因為太忙又壓力太大，結果變得有氣無力就懶得運動了。當時免疫力大幅衰退健康也惡化，才開始切身感受到運動的重要性，現在就重新開始認真運動了。

韌性該說是創作者必備的要素嗎？特別是自由業者的收入時多時少，有的時候即使賺了很多錢但成就感卻降低。這種時候就會需要不被周遭動搖，默默繼續做自己工作的韌性。

雖然您做過了各式各樣的插畫工作，也聽說您有過影像相關的插畫工作經驗，未來也想繼續下去，影像這個媒介的魅力是什麼呢？

＞我喜歡動畫的理由是因為它「會動」，不過聲音對我來說更有魅力。我喜歡它不只是視覺上，更可以給我創作上的刺激，根據背景音樂的不同，感受到的感覺也不同不是嗎？我覺得它表現的領域比圖畫更廣，加上主修又選擇了動畫，也就更了解它的魅力了。

十八，你的存在感

紅色運動鞋

淡綠影子

青花少女

李普羅

Lee Bora (이보라)

email leeeebo@naver.com

web leeeebo.blog.me

請您先自我介紹，還有您成為插畫家的過程。

＞我是在時尚、雜誌、廣告、包裝、書籍插畫等各領域活動，在展覽及個人作品上會用「leebo」這個名字的李普羅。

大學的時候偶然透過雜誌公司接到委託，從雜誌插畫開始了作畫生涯。後來有其他單位看到我當時的個人作品集，而委託我作畫，就一直工作到現在。

經濟上的部分是怎麼管理的呢？最好奇的是您怎麼養活自己。

＞自由插畫家最大的缺點就是不穩定的收入。如果不是真心喜歡的話，就會因為經濟的問題，而難以繼續這個工作。我也是托每個月都會發行的雜誌、社刊及企業合作案子的福，才能讓生活還算有餘裕，但是作畫費不會馬上匯進來，或是在支付過程上有問題的話，就會碰上預想不到的經濟問題。

大概很多畫家們都對這個問題感同身受，我認為沒有堅強的忍耐以及對工作的熱愛，就不可能成為一個插畫家。在遭遇各種困難時也不動搖，持續地工作並創造出許多好作品是十分重要的。

您有很多時尚插畫工作的經驗，是如何創造自己的競爭力呢？有特別做什麼努力嗎？

＞我平常就很關注時尚，從小就有在時尚相關領域工作的夢想，因此很自然地就和這個領域結緣並工作。雖然感覺時尚業界想要的是有感覺又個性洋溢的圖畫，事實上大部分的客戶卻不希望太過有個性。妥協是必要的，我在工作初期畫的是風格非常強烈的圖，之後漸漸努力開發出既大眾又有我自己風格的畫。

身為插畫家曾有什麼辛苦的經驗嗎？

＞因為所有問題都要自己解決，對於喜歡跟人接觸的我來說，所有的事情都太過寂寞和辛苦了。雖然時間一久也漸漸習慣了，但是在逢年過節或生日，還被截稿日追著跑要獨自工作的時候，真的不知不覺會流下眼淚。工作上偶爾會遇到沒禮貌的客戶，卻沒辦法讓自己心裡好過點，很多時候都是獨自難受。但因為是我最喜歡的工作，所以會繼續調整好精神狀態來工作。

有想像過未來的樣子嗎？請說說看未來的計畫。

＞想要一直畫出讓很多人都有共鳴並得到靈感的作品。也想嘗試用插畫做成產品。現在正在計畫的是書籍作品，想要努力工作、體驗愉快的事情以及和許多人交流。

貓的春天

少女，綻放

Oriental Pink

洪起勳

Hong Gihoon (홍기훈)

email incob@naver.com

web http://blog.naver.com/incob

請自我介紹。

＞我是插畫家A.K.A reminisce洪起勳。主要作畫領域是運動插畫，是NBA、EPL和樂天巨人的粉絲。

成為插畫家的契機是什麼？

＞原本的夢想是漫畫家，但不知道是因為努力不足，還是才能不夠，當不成漫畫家。但我會做的就是畫畫，所以沒有停止作畫工作繼續畫了下去，然後就成了插畫家了。雖然不是帶著「我要成為插畫家！」這樣的想法，但是自然而然地就成了畫圖的人了。

聽說您到最近為止，都是正職工作和插畫的工作同時進行，有什麼同時做兩份工作的祕訣嗎？

＞沒有祕訣，下班回家後就馬上坐在電腦前了。雖然回家後也想休息或從事其他休閒活動，但因為我的個性是要把該做的事處理完，心情才會輕鬆的類型，即使是很短時間，我也會坐在書桌前畫畫。缺點就是連紓解疲勞的時間都沒有，每天都是用相同步調在堅守日程的緊湊生活，但不會虛度時間這點是好的。

身為一個插畫家最重要的是什麼？

＞我認為最重要的應該就是實力。我認識各種實力不同的插畫家，從實力雄厚到不怎麼樣的都有，但他們冠上的名稱都一樣是插畫家。因此，擁有自己能夠認可的實力（先不論毫無根據的自信感），以及無論是誰都認可的作畫風格及個性是必要的。如果再加上性能好的電腦跟香氣四溢的咖啡，那就更錦上添花了，當然有時候也需要能放下一切去玩耍的從容。

男子網球排名第1名拉斐爾·納達爾

芝加哥公牛的主力軍喬金·諾阿

NBA選手插畫

黃民植

MINUSIG (황민식)

email sigurms@gmail.com

web http://sigurms.blog.me

請自我介紹並說說成為插畫家的過程。

＞我是在畫圖和設計領域工作的黃民植。從年輕時就開始畫圖到現在，從10幾歲就想要從事和圖畫相關的工作，自然而然地就走到現在了。

我認為插畫家這個詞本身就包含很廣泛的概念，您心目中的插畫家是怎樣的呢？

＞我覺得解釋成藝術領域的職稱就可以了。用現在沒有或新創的名字來介紹的職業越來越多，就我來解釋的話，不管是將自己的創作分類為「美術」或是「插畫」，還是分為「畫家」或「插畫家」，自己的判斷與解釋才是最重要的。不過，對職業畫家跟志願生的分別，就要有明確的標準。

一開始認識您是透過社群網路，那時對您用自己的風格來詮釋歌手專輯包裝的作品，印象非常深刻，想知道您創造出自己風格的過程。

＞那對我來說也是印象深刻、用新的方式製作的第一個工作。把從開始畫畫時就喜歡的東西、想表現的東西為中心，稍加變化後，發展出現在的風格。其實我還有許多不同的風格，但是在定型成一種印象的過程中，得到了某位教授的建議，給了我很大幫助。就像過去至今的過程般，往後也會繼續產生變化。

我知道您主要畫的是個人作品，但好像也有和客戶合作案子，想知道接案的過程。

＞很多主要都是看了我的部落格或社群網站等個人作品集後，來向我提案的。在委託的案子中，如果我喜歡客戶的企畫，也認為自己的作品可以滿足客戶的期待，就會接受提案。經過送出符合企畫的提案、進行作畫、修正等過程，當中能不能堅持自己的風格，對我來說就很重要。

作畫委託跟個人作品的最大不同，在於要和某個對象一起合作。必須要做出能滿足對方意圖的成果，因此在理解對方的想法上要花很多時間與努力，還要遵守結案時間。即使在合作時，會有很多不完美的地方，但正努力做到不要後悔。如果是不會連累對方，我也可以做得很開心的案子，那麼無關是不是商業，希望無論什麼工作都能勝任愉快。

您好像非常擅長使用社群媒體，對您來說，社群媒體有怎樣的意義呢？

＞我只是在想要宣傳情報時，就放上消息，想把新作品給別人看時，就會發文上傳，這樣很單純地在使用。

社群媒體跟實體宣傳或個人網站不同，是可以簡單地將自己的個人作品展現給不特定多數人的空間，也可以成為主要都是獨自度過的創作者間溝通的窗口。

主要都是在哪裡畫畫呢？想知道您的作畫空間。

＞現在是在住宅型態的工作室裡作畫，裡面又分為和各種職業的人一起使用的共同空間，以及個人空間。因為待在家裡工作了很長時間，所以在適應共同生活上有點辛苦，不過，很明顯地在集中度或是活用空間上有很多優點。因為需要大畫面的數位作畫或是用畫布作畫的案子漸漸增加了，想要讓工作和生活分開，以後可能也會需要屬於自己的作畫空間。

畫圖的黃民植對未來有哪些夢想，有哪些事情正在計畫中呢？

＞我認為創作生活可以成為生活的模式及職業。將生活的痕跡與想法用視覺上的作畫代替長篇大論來表現，透過這個產生收益並當作職業，這不是誰都能輕易擁有的巨大幸福。以後也會以愉快和幸福為重點，一個一個地實現從很久前就想做的東西、想嘗試的事物。不止是畫圖這一面，也為了能展現出多樣的型態正在準備中。

藍馬的山丘，2014，數位

Magic 038

一直畫畫到世界末日吧！

：一個插畫家的日常大小事

繪著	閔孝仁
譯者	高毓婷
執行編輯	黃薇之
美術編輯	方慧穎
校對	馬格麗
行銷企劃	石欣平
企畫統籌	李橘
總編輯	莫少閒
出版者	朱雀文化事業有限公司
地址	台北市基隆路二段 13-1 號 3 樓
電話	02-2345-3868
傳真	02-2345-3828
劃撥帳號	19234566 朱雀文化事業有限公司
e-mail	redbook@ms26.hinet.net
網址	http://redbook.com.tw
總經銷	大和書報圖書股份有限公司（02）8990-2588
ISBN	978-986-6029-96-7
初版一刷	2015.09
定價	380 元
出版登記	北市業字第 1403 號

國家圖書館出版品預行編目

一直畫畫到世界末日吧！：一個插畫家的日常大小事
閔孝仁 繪著；一初版一台北市：朱雀文化，2015.09
256 面；19×27 公分，（Magic038）
ISBN 978-986-6029-96-7（平裝）

855 104016737

About 買書：

●朱雀文化圖書在北中南各書店及誠品、金石堂、何嘉仁等連鎖書店，以及博客來、讀冊、PCHOME 等網路書店均有販售，如欲購買本公司圖書，建議你直接詢問書店店員或上網採購。如果書店已售完，請洽本公司經銷商大和書報圖書股份有限公司 TEL：（02）8990-2588（代表號）。

●●至朱雀文化網站購書（http://redbook.com.tw），可享 85 折起優惠。

●●●至郵局劃撥（戶名：朱雀文化事業有限公司，帳號 19234566），掛號寄書不加郵資，4 本以下無折扣，5～9 本 95 折，10 本以上 9 折優惠。